한글판본체

예광 장성연 쓴

월간 서예문인화

한글 판본체를 펴내며

지금부터 7년전 한글고체라는 표제로 출판한 바 있었다. 그 후 5판을 거듭하여 1만여 독자를 확보하기에 이르렀다. 그러나 세월이 흐를수록 자신의 저술을 볼 때 '수정해야지' 하는 마음뿐 독자들에게 미안함을 금할 수 없었다. 그러던 차에 몇해 전부터 평소 나를 아끼고 한글서간체를 발행한 바 있는 이화문화출판사에서 책을 써달라는 청탁이 여러 차례 있었다.

새천년도 됐으니 새로운 글씨, 새로운 책으로 독자들에게 다가서보고자 이 책을 내 놓는다.

이 책은 초보자라도 이해할 수 있도록 거리 간격을 선으로 표시하였다.

방필과 원필을 구분할 수 있도록 했다. 또한 필자의 작품만 축소된 것이고, 본문 글씨는 원필(원촌) 그대로이다. 책을 펼치면 16자의 문장이 된다. 화선지 1/2절에 3줄을 쓸 때 알맞는 글씨 크기이다. 또 2자씩 크게 써서 이른바 200 × 70(국전지)에 4줄을 쓰기에 알맞게 하고 상세한 표시를 해두었다. 그러므로 책에 수록된 글씨 크기로 쓰게 되면 바로 작품으로 쓸 수 있는 실력을 쌓을 수 있을 것이다.

한편 대학에서 서예과를 지망하려는 입시생들에게도 도움이 되는 교본이 되었으면 하는 바람이다. 서예도 예술의 한 장르이니만큼 이론도 중요하지만 실기는 그보다 더 중요하다고 본다. 이 책의 원고는 성경말씀과 자료를 제외한 모든 내용은 필자가 직접 지은 것이다.

이 책을 사용하시는 분께서는 빨간 표시 부분을 잘 살펴 설명을 읽어본 후에 붓을 들어 주시기 바란다. 자음, 모음 큰 글씨를 잘 보면 글씨 공부에 큰 도움이 되리라고 믿는다.

끝으로 가르침을 주신 원로서예가 여초 김응현 은사님과 자료를 주신 박병천 교수님과 서단의 선배제현들에게 감사와 경의를 표한다.

서기 이천년 정월 초하루
서울 강서 우장산 기슭에서

예광 **장 성 연**

서예를 처음 시작하는 분에게(서예 십훈)

1. 서예를 너무 어렵게 또는 너무 쉽게 생각마십시오.
2. 경필(펜글씨)을 못써도 붓글씨를 잘 쓰는 경우가 많습니다.
3. 자신을 과소 또는 과대 평가하시지 마십시오.
4. 단 몇개월안에 명필이 되겠다는 생각은 금물입니다. 최소 6개월이상 최선을 다해보십시오.
5. 최선을 다했음에도(6개월이상) 잘 안될 때는 지도자와 상담해 보십시오. 다른 예술의 길로 안내해 드릴 것입니다.
6. 대부분 1개월, 3개월, 6개월째 서예공부에 대한 회의가 엄습합니다. 이 기간을 잘 넘겨야 성공할 수 있습니다.
7. 서예공부는 모든 예술의 근원이라고 합니다. 글씨 그대로 수천년 수만년 그대로 살아있습니다. 비문의 경우 거의 영원할 것입니다.
8. 모르는 것은 언제나 선배 또는 지도자에게 말씀드려 보십시오. 친절히 알려드릴 것입니다.
9. 결석은 모든 공부의 최대의 적입니다. 불가피할 경우 사전에 학원에 통보하는 성의를 표해주십시오.
10. 서예를 통하여 자녀들의 한문교육 및 예절교육에 큰 도움이 있음을 기억하십시오.

글샘서예원장

예광 **장 성 연**

■ 작가 약력

장 성 연 張城燕 Jang Sung - Yeon

아호 : 禮廣, 秋崗, 글샘

우 157-010 서울 강서구 화곡로 232 (24-322) 진성빌딩 701호 예광서예문인화

대표전화 : 2601-2359 / FAX : 2601-2359

손전화 : 010-6228-2359 ※ 검색창에서 「예광가사」 클릭

홈페이지 www.yegoang.com(한글주소: 장 성 연)

E-mail : zsyn2002@yahoo.co.kr

⟨학력, 지도 및 수상 경력⟩
- 제1회 대한민국기록문화 대상
- 제1회 도전한국인상
- 효남 박병규 선생 문하에서 수업
- 여초 김응현 선생 문하에서 수업
- 예술의전당 서예연구반 수료
- 현대미술관 아카데미 수업
- 서가협 · 서협 · 미협(우수상 1회, 특선 3회, 입선 9회)
- KBS 전국휘호대회 「金賞」 수상
- 서울특별시장상 2차례 수상(모범시민상)
- 미국 KTE 방송사장 감사패 받음(2회)
- 제1회 서울서예공모대상전 특선
- 정도 600년 자랑스런 서울시민상
- 전국 효행시 문학공모전 효행의 노래 10수 장원
- 한국민족문학상(최우수상)

⟨저서⟩
- 서예기법대관(일신각)
- 서예론(글샘서예원)
- 여성백과, 으뜸백과 집필(삼성출판사)
- 한글 고체 교본(세기문화사)
- 한글서간체 교본(이화문화출판사)
- 한글판본체(이화문화출판사)
- 현대한글서체자전 필자(98-다운샘)
- 시집 : 라일락보다 진한 향기로(한글사)
- 당신이 계셔 좋은 세상

⟨주요작품⟩
- 14대 대통령 취임 축하 휘호
- 예수님의 보혈 찬송(서각) - 여의도 순복음교회 소장
- 제일기획의 사명 - 4.5m×2m
- 관동별곡-호암미술관 영구소장
- 조용기 목사 50년 축시 10편

⟨주요 비문⟩
- 6 · 25 참전용사 전적 비문 휘호(강화)
- 대통령휘호탑 비문 휘호(서울)
- 服齋奇遵선생 史蹟碑文휘호(고양군 원당)
- 김일주 박사 공적비(충남 공주)
- 우장산공원조성 기념탑명 휘호(서울 강서)
- 매운당 이조년 시비 휘호(서울 강서)
- 한국가스공사 창립14주년 기념비(분당)

- 칠갑산 노래비(충남 칠갑산)
- 허준기념관 휘호(서울 강서)
- 새마을지도자 탑명 휘호(서울 강서)
- 국립해양대학교명(바위글씨)
- 교가 휘호(석각)

⟨기타⟩
- 전국 가훈 써주기운동 전개 「국민일보」보도, KBS보도본부24시 출연, 15만점 휘호(81~현)
- 한국을 움직이는 인물 선정(중앙일보, 97)
- 농수산물시장 무료 도서관 개관시 KBS초대 휘호 출연
- 전국 교회 이름 무료 써주기운동 전개, 서울 영락교회 비롯 500여점
- KBS, MBC, CBS, SBS 출연 다수

⟨전직 및 현직⟩
- 여의도 순복음교회 장로
- 서울 서예가협회 회장 역임
- 한국문화예술인 선교회 회장 역임
- 강서 서예가 협회장 역임
- 글샘서예학원장
- 강서여성교양대학 출강
- 롯데문화센터 출강(영등포 · 부천점)
- 현대백화점(신촌점) 문화센터 출강
- 지구문화작가회의 초대 회장(시인) 역임
- 한국교원대학 교수(서예한문 역임 5년)
- 고려대학교 교육대학원 출강

⟨주요전시회⟩
- 오늘의 한글서예초대전(예술의전당, 92)
- 국제서법연합전(서울시립미술관, 90)
- 한글서예큰잔치(세종문화회관, 93)
- 미국 KTE방송국 초대전(90, 91)
- 자유중국서예초대전(대만, 92)
- 미국 SUN갤러리 초대전(96)
- 캐나다 교민 초청전(97)
- 추강연서회전 6회
- 한국 대사관(워싱턴) 초대전(98)
- 중국 북경 · 서안 초대전(98)
- 중국 호북 미술대학원 초대전(01)
- 중국 호남미술대학 초대전(02)
- 새누리호 선상전시회, 블라디보스톡, 상해, 마닐라, 대만(03, 04)

한글사랑

내 사랑 한글
아름다운 우리 한글
세종 임금 주신 선물
여러 모양으로 거듭나 오늘에 이르렀네
아무도 넘보지 말라 탐하지 말라
외래어들 모조리 물러 가라
너희들은 도무지 알지 못하노라

이 땅에 태어나
겨레 위한 우리글
어느 누가 감히
내 사랑을
내 사랑 한글을
걸늦질이냐

축 세종성왕탄신육백돌기념문집 발간

일천구백구십구년 봄에 지어 쓰다
예광 장성연

6

차 례

한글 판본체의 내력

　1443년 훈민정음이 만들어졌고, 이어 동국정운, 월인천강지곡, 석보상절이 1447년 같은 해에 간행되었다. 반포 당시 간행된 서체이기에 반포체, 정음체, 판각체, 판본체라 하는데 당시 고전(古篆)의 영향을 많이 받았다. 그래서 고체라고도 한다.

　정음 반포 당시에는 둥근 점, 곧은 획으로 된 원필이었으나 그 후에 방필 판각체로 책들을 간행하였다. 그러나 현대에 와서는 서예가들이 원필을 주로 쓰고 연구하고 있음도 알아둘 일이다.

　왜냐하면 방필은 쓰기가 어렵고 또 원필에 비한다면 나름대로의 예술성이야 있지만 너무 딱딱해 보이기 때문이리라. 그러나 서예학술상의 문제에 접근하려면 이 또한 소홀히 해서는 안된다. 판각을 위해서는 방필로 새기기가 쉽고, 쓰려면 어려운 것은 사실이다. 이를 감안하여 방필인 古典中에서 월인천강지곡과 용비어천가를 임서로 예시를 해보았으니 자료편의 글씨와 비교하여 많은 수련을 바란다.

　문자가 처음 만들어졌을 때는 오늘과 같이 예술성을 감안하고 쓰진 않았으리라. 그러나 판본체는 예술을 생각지 않고 쓰여졌기에 우리 조상들의 소박함과 순수함, 질박 고담함이 글씨 속에 스며 있게 되었는지도 모른다.

　이렇게 생각할 때 예술이란 너무 잘하려고 하면 오히려 자연스러움이 소멸되는 것이 아닐까?

　요즈음 컴퓨터에 수많은 서체들이 내장되어 특별히 거리의 간판이나 현수막을 제작하는 데 사용하여 그야말로 문자공해(?)의 시대가 도래하고 있는 것 같다. 그 중엔 괄목할 만한 서체가 없는 건 아니지만 눈을 어지럽게 만드는 서체는 서예를 연구하는 서예가들의 책임도 크다고 생각한다.

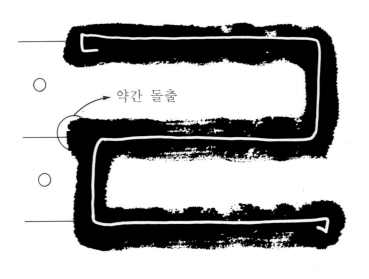

약간 돌출

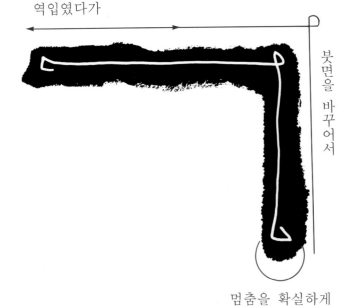

역입였다가

붓면을 바꾸어서

멈춤을 확실하게

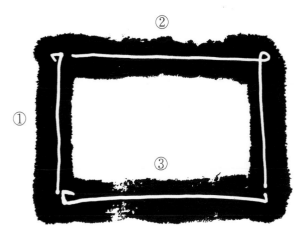

②
①
③

ㅜ ㅠ ㅡ에 쓰이며
ㅏ ㅓ ㅕ에는 □ 모양이며
막, 말, 맘 등에는 정사각(□)으로 씀

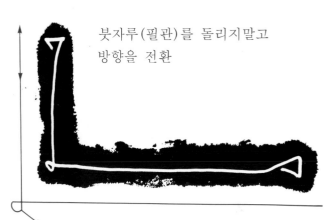

붓자루(필관)를 돌리지말고
방향을 전환

무슨 글자이든 면을 바꾸려면
붓을 완전히 세운 후에 바꾸면
쉽게 할 수 있음

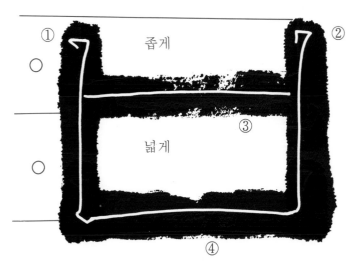

①
좁게
②
③
넓게
④

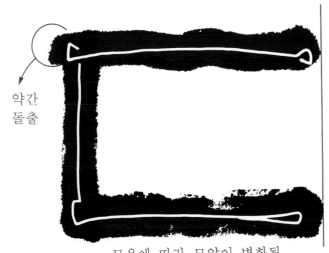

약간
돌출

일치

모음에 따라 모양이 변화됨

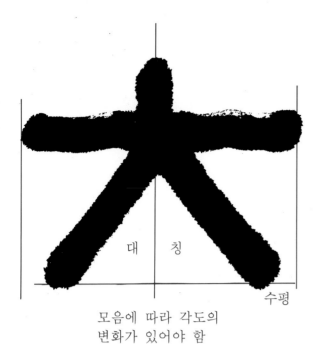

대　칭

수평

모음에 따라 각도의
변화가 있어야 함

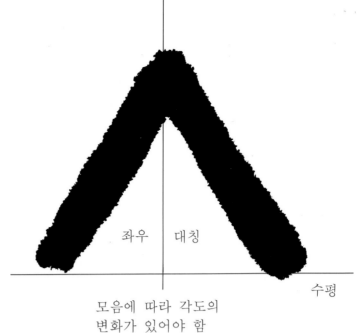

좌우　대칭

수평

모음에 따라 각도의
변화가 있어야 함

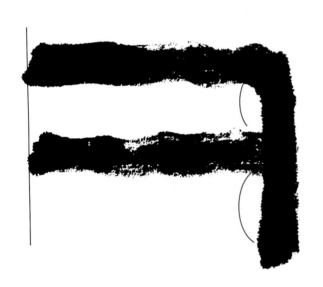

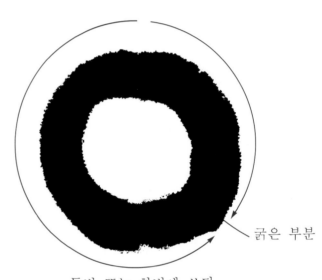

굵은 부분

두번 또는 한번에 쓰되
안쪽의 모양은 둥글고
오른쪽 아래를 약간 굵게

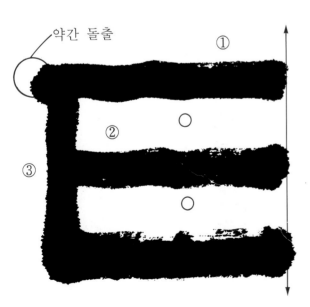

약간 돌출

①

②　○

③　○

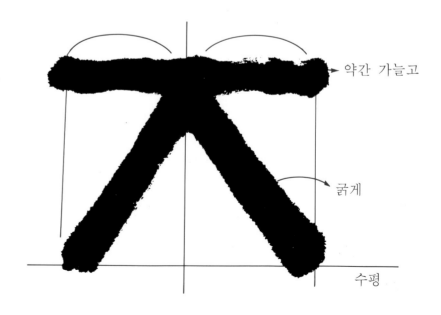

약간 가늘고

굵게

수평

10

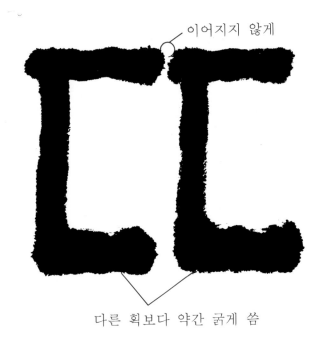

이어지지 않게

다른 획보다 약간 굵게 씀

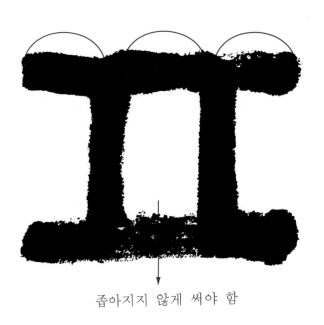

좁아지지 않게 써야 함

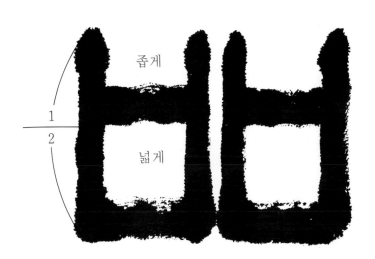

좁게

1
2

넓게

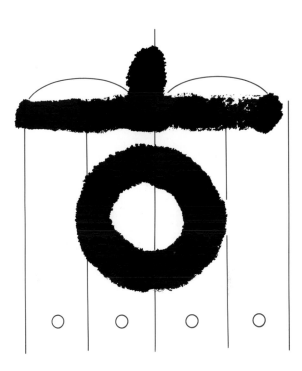

붙거나 떨어져도 됨

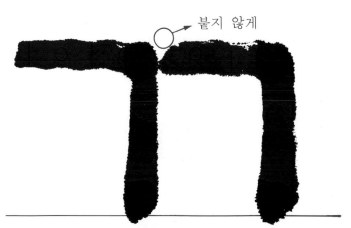

붙지 않게

※ 쌍자음일 때 앞뒤 크기는 원칙으로
앞이 작고 뒤의 자음이 커보이거나
크기가 비슷하게

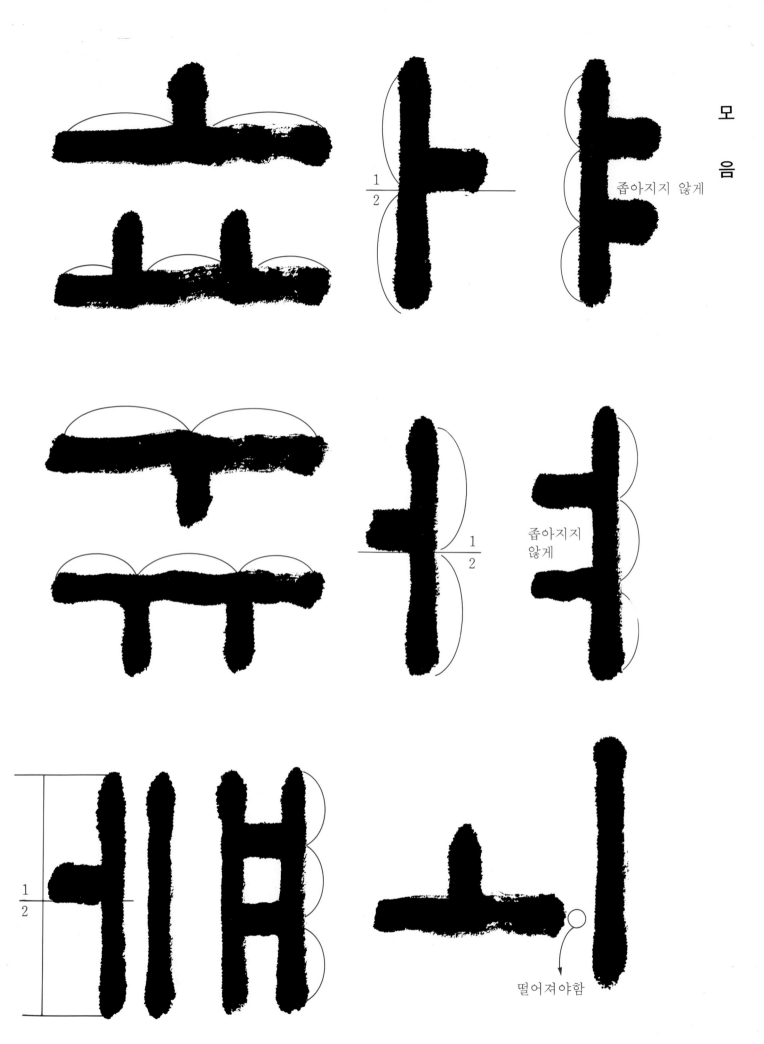

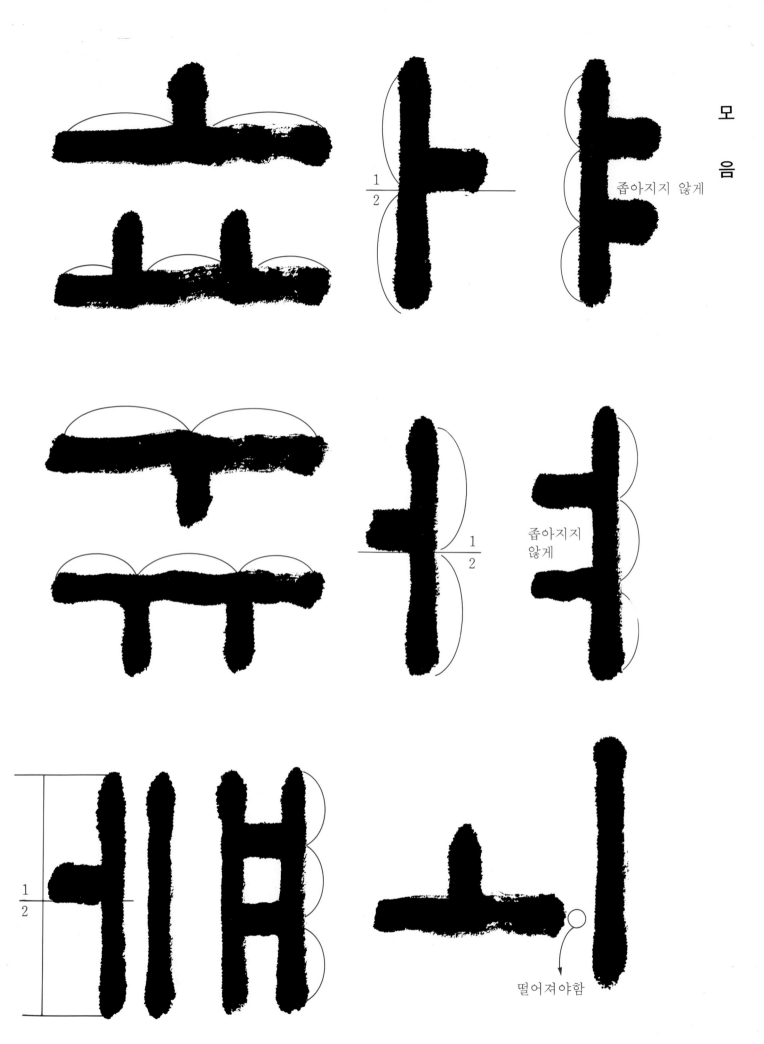모　음

좁아지지 않게

좁아지지
않게

떨어져야함

12

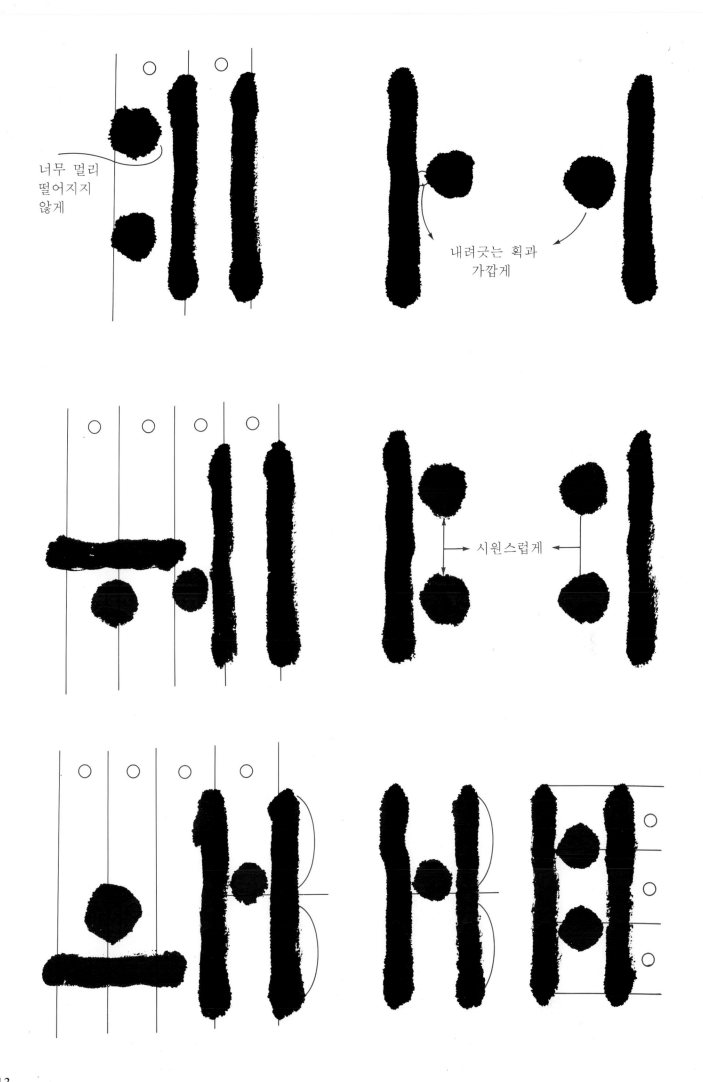

너무 멀리
떨어지지
않게

내려긋는 획과
가깝게

시원스럽게

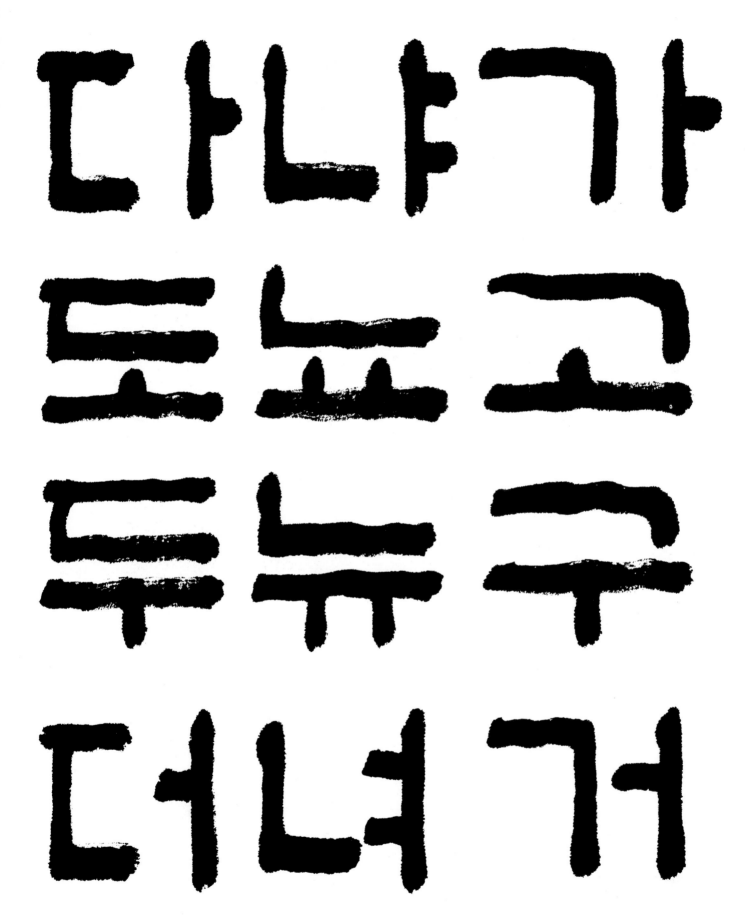

자 야 사

죠 요 쇼

주 유 수

셔 혀 셔

각 하 ㅍㅏ

ㄴ 효 ㅍ

ㄷ 후 ㅍ

ㄹ 하혀 ㅍㅓ

파 짝 맘

핫 첫 밤

계 칵 삿

개 탈 앙

데 내 귀

대 네 과

되 놔 궤

뒤 눠 괘

배 애 왜

베 뵈 례

보 외 뢰

부 뷔 후

제 애 세

좌 에 소 싀

쥐 외 왜 수 싀

재 웨 소 쇄

패 켸 체

페 퀴 최

피 쾌 취

푸 콰 추

한헤 해
글흑헤
고슭화
체앞후

방필은 기필이나 수필이나
모가 나도록 써야 함

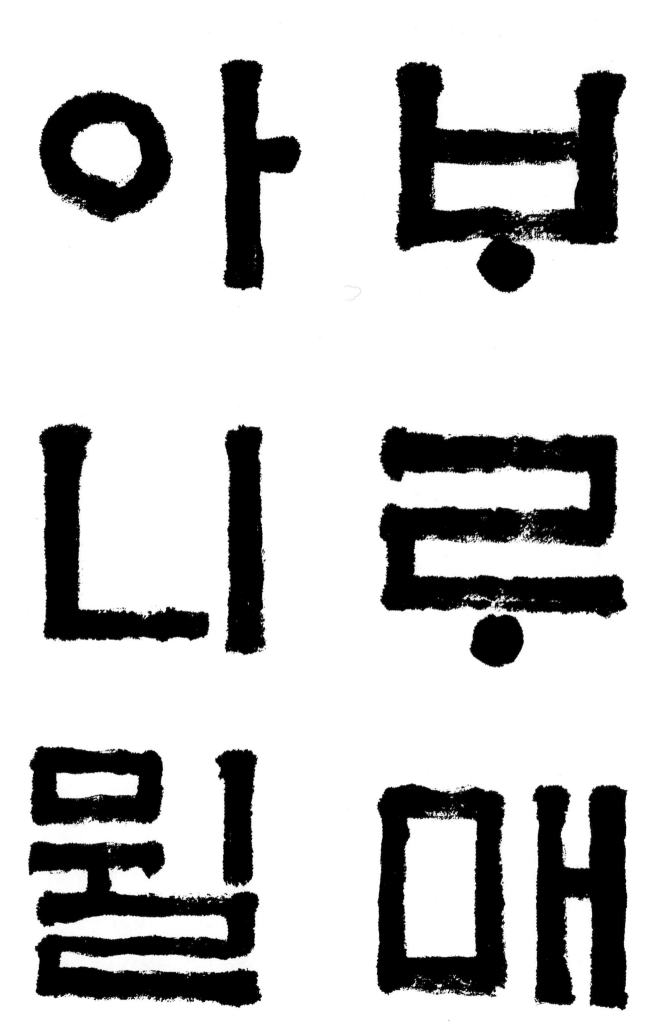

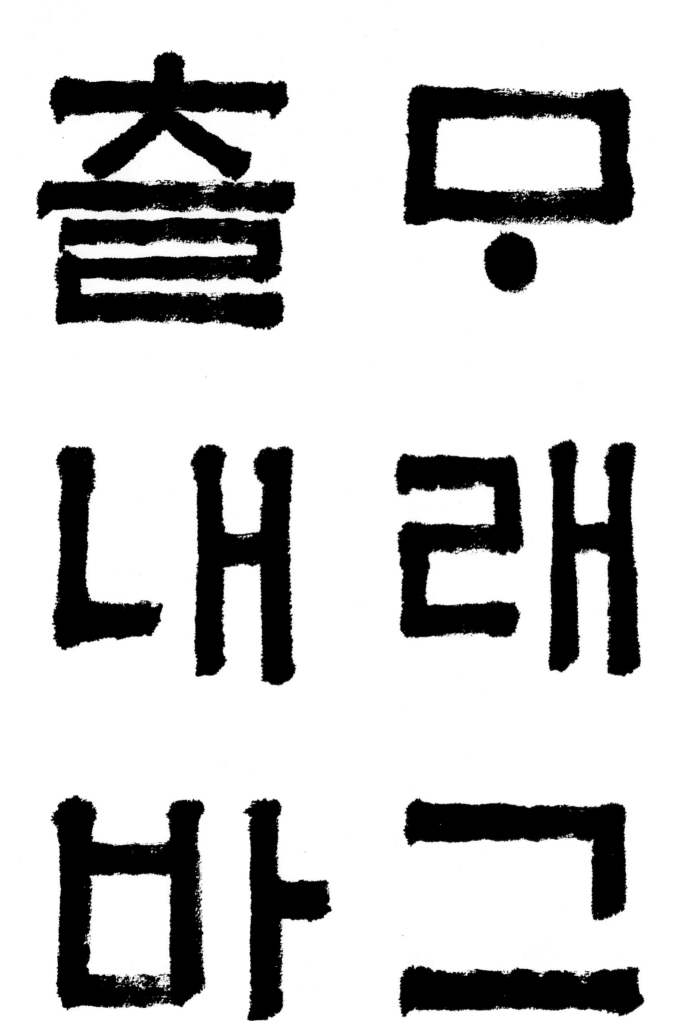

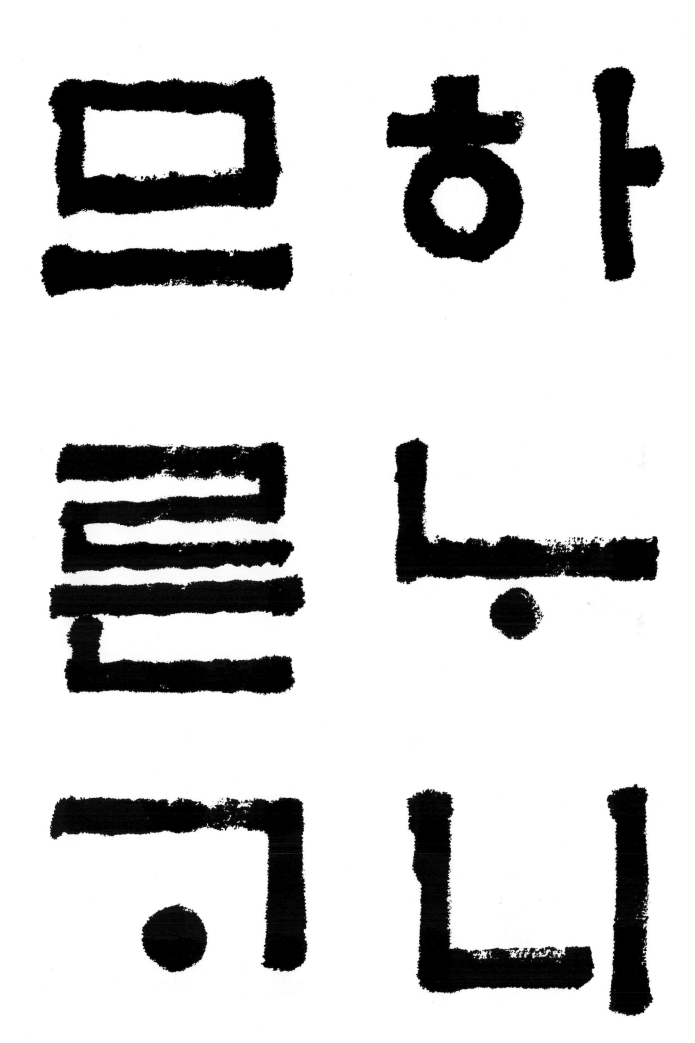

29

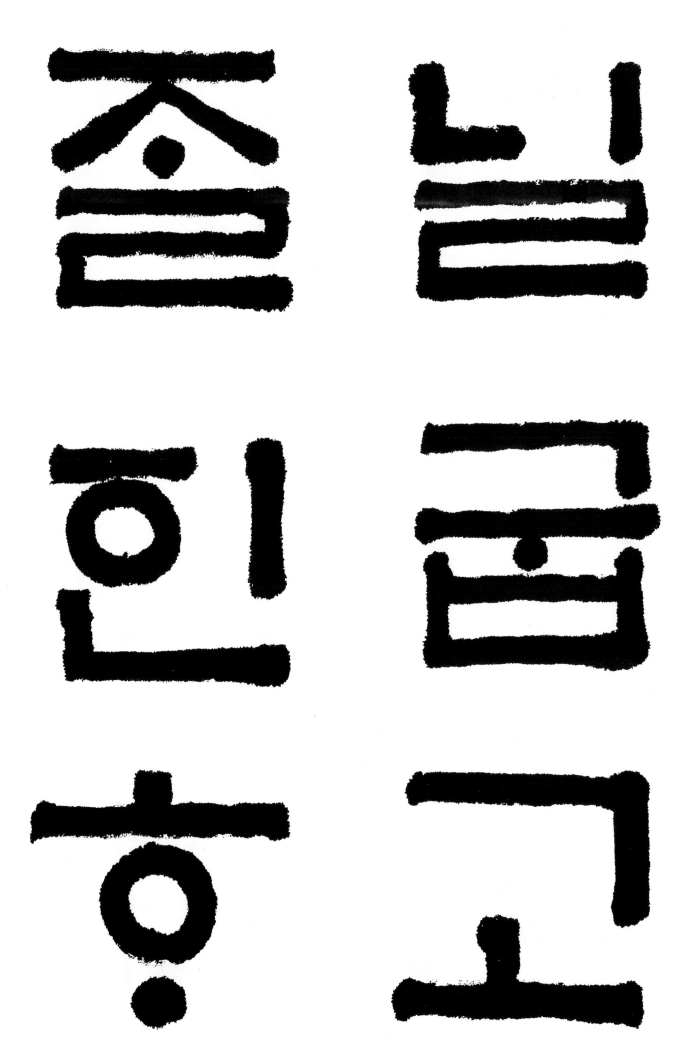

긔 양

픞 신

슴 쌔

권 세

오이 예

시 체

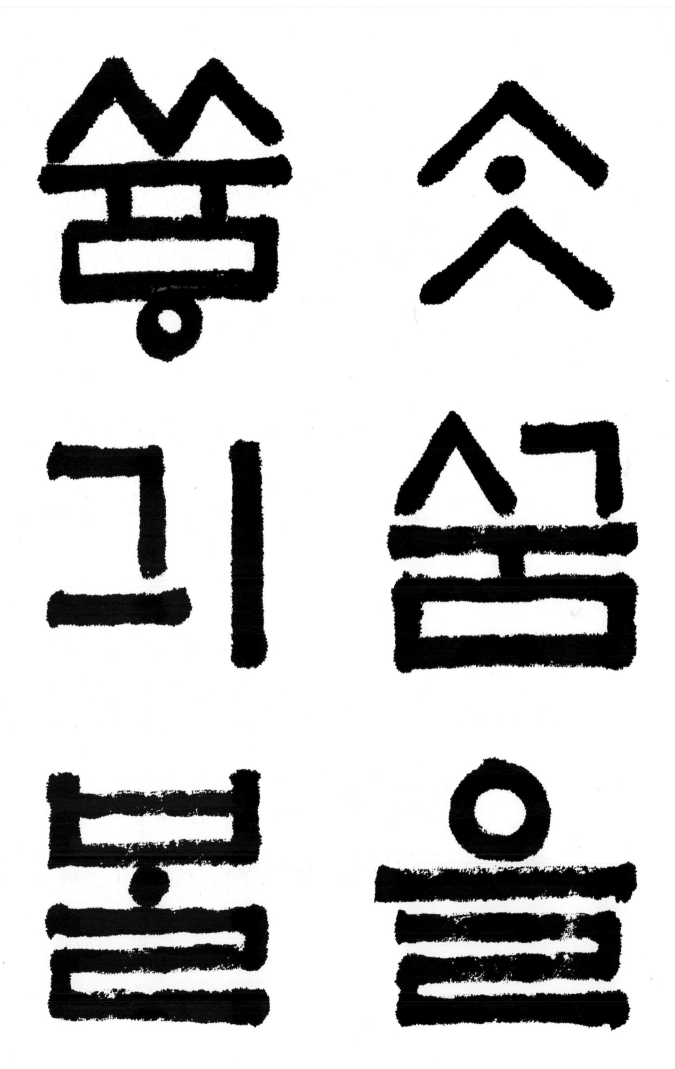

숟금

뿛싫

뫓존

따 까

뜨 끄

두 구

떠 꺼

35

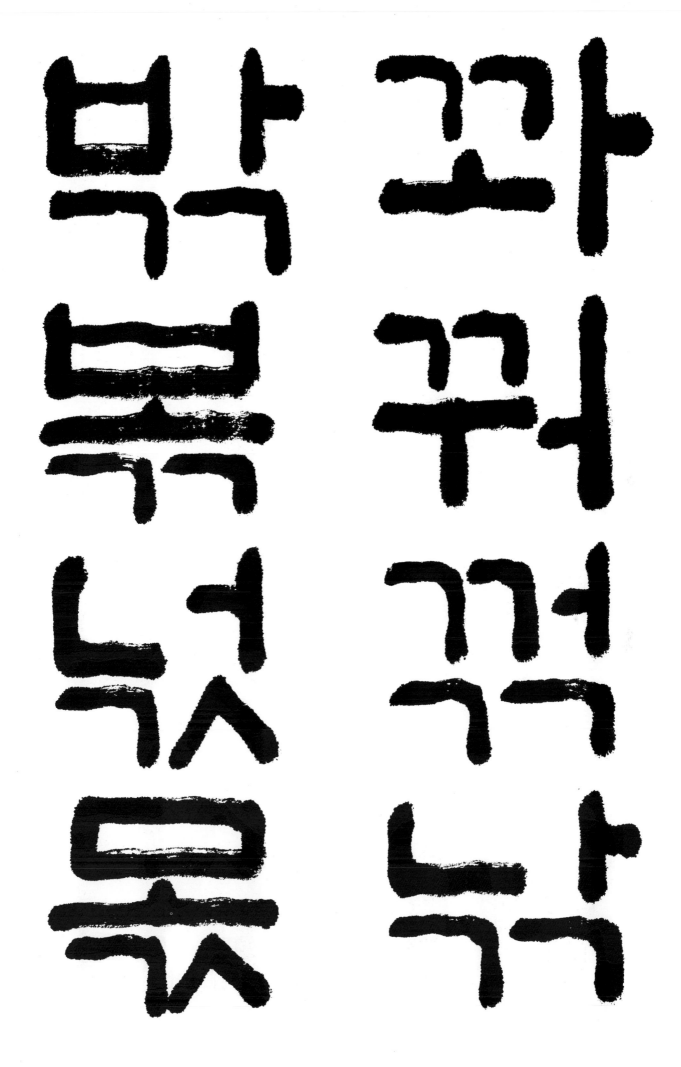

계 계

곗 곉

짜

잇 잇

쪼

힛 햅

쭈

쩌

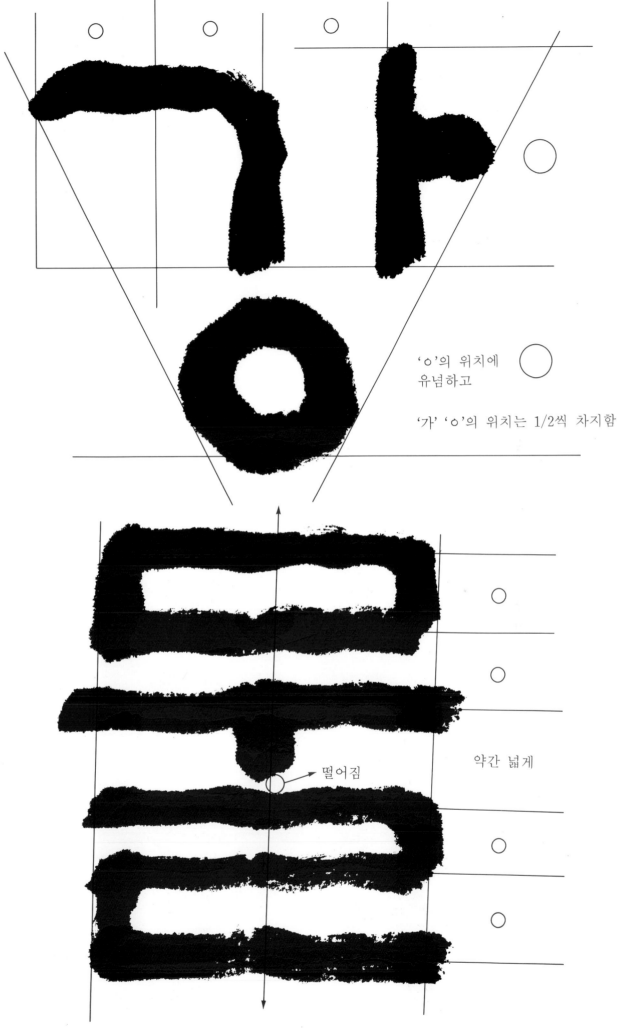

'ㅇ'의 위치에
유념하고

'가' 'ㅇ'의 위치는 1/2씩 차지함

약간 넓게

떨어짐

41

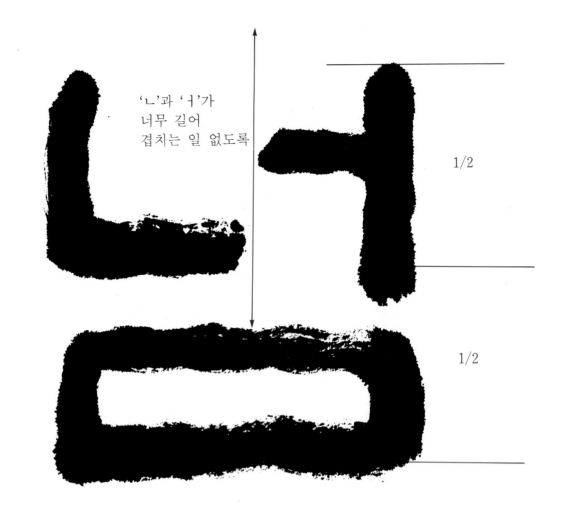

'ㄴ'과 'ㅓ'가
너무 길어
겹치는 일 없도록

1/2

1/2

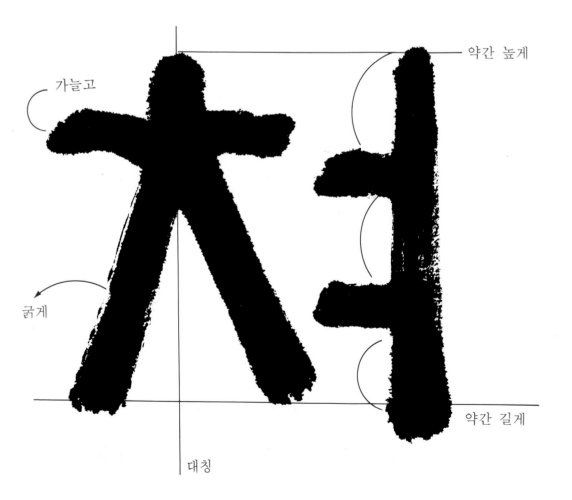

가늘고

약간 높게

굵게

대칭

약간 길게

42

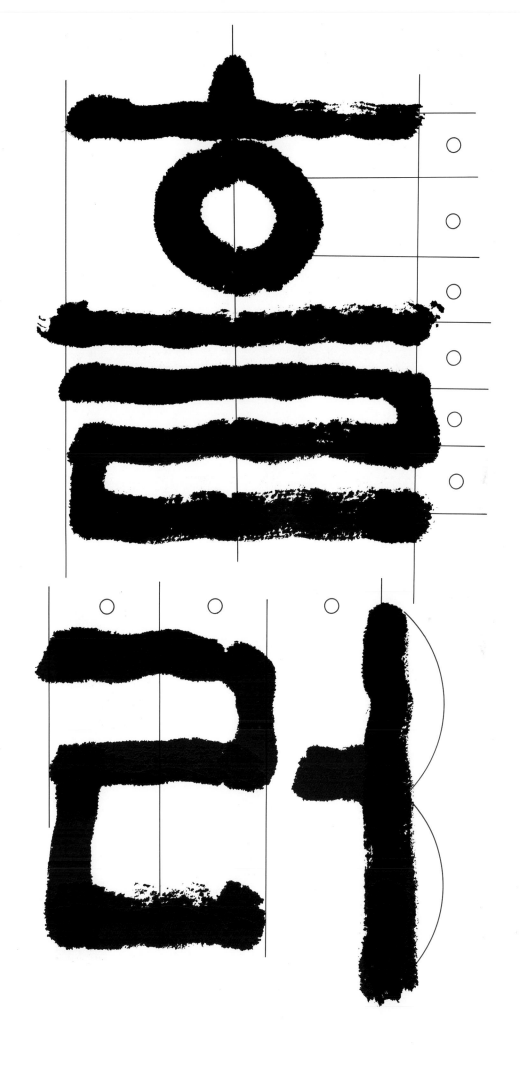

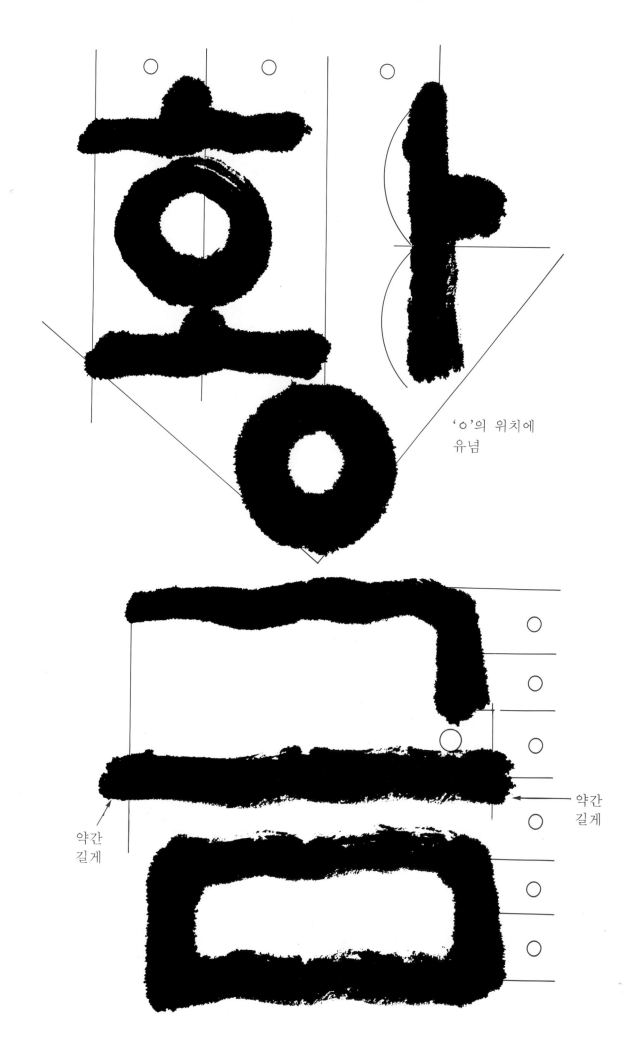

'ㅇ'의 위치에
유념

약간
길게

약간
길게

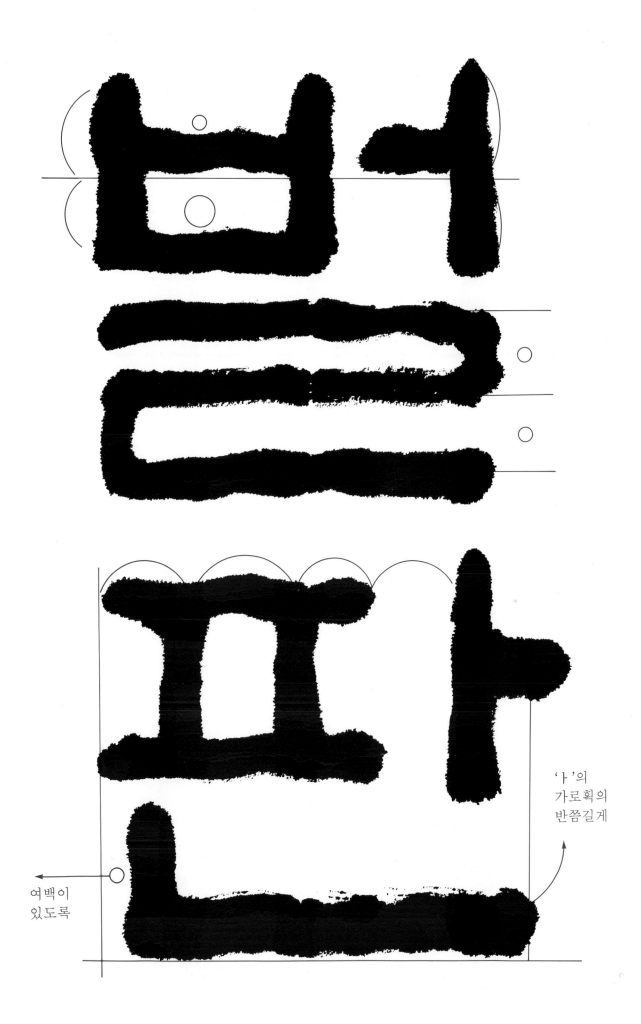

'ㅏ'의
가로획의
반쯤길게

여백이
있도록

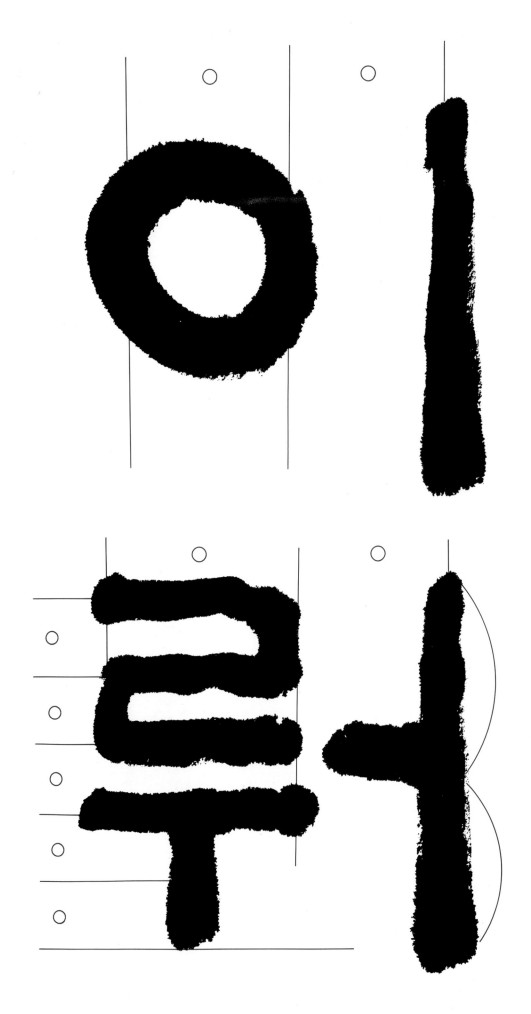

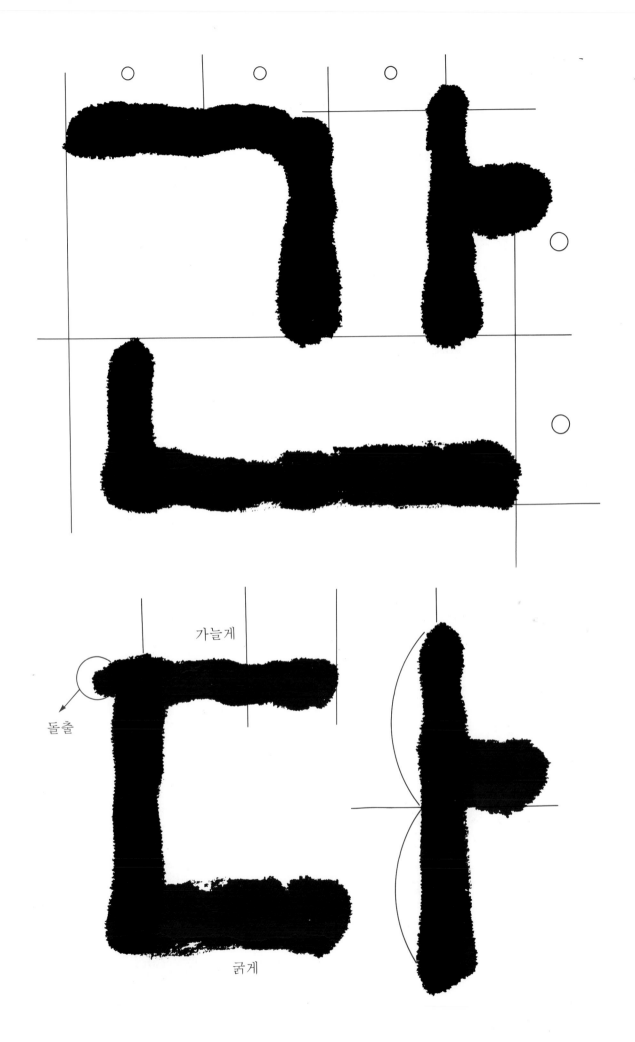

가늘게

돌출

굵게

47

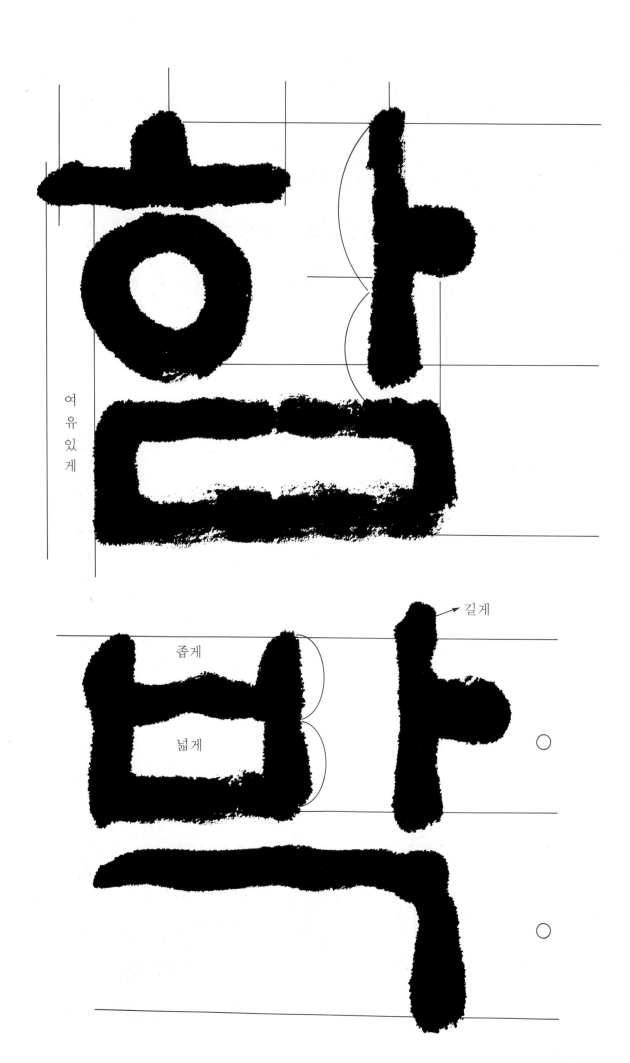

여유있게

길게

좁게

넓게

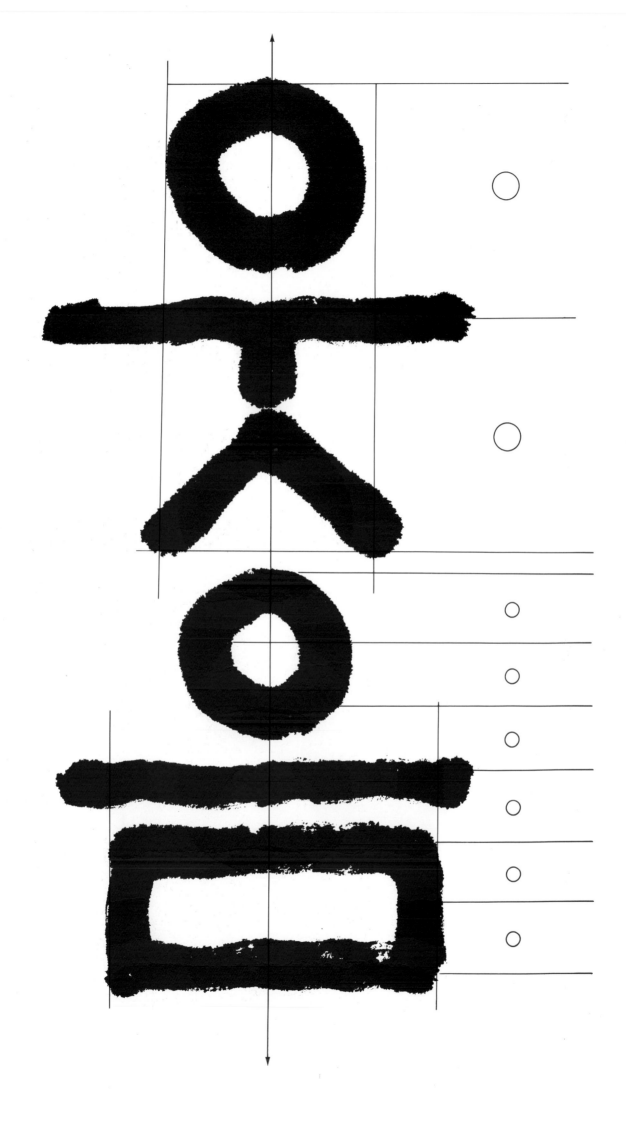

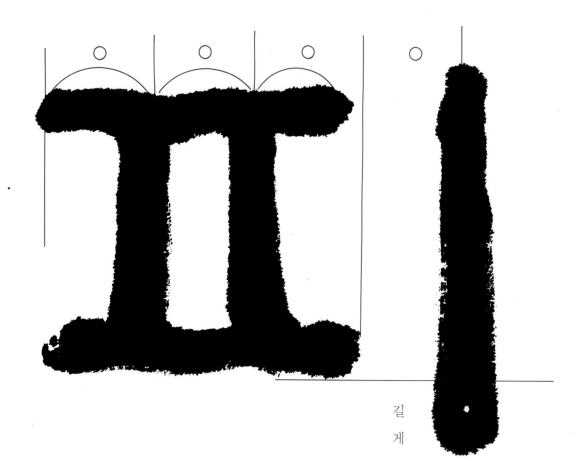

길
게

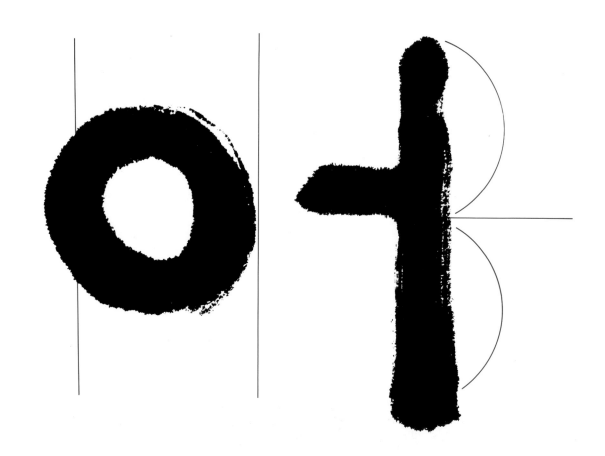

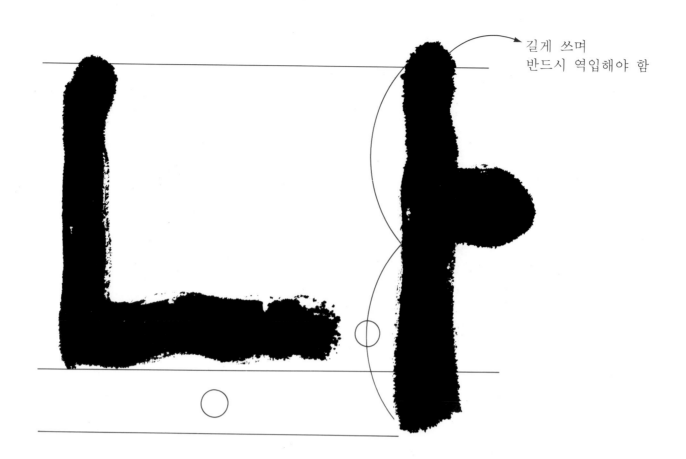

길게 쓰며
반드시 역입해야 함

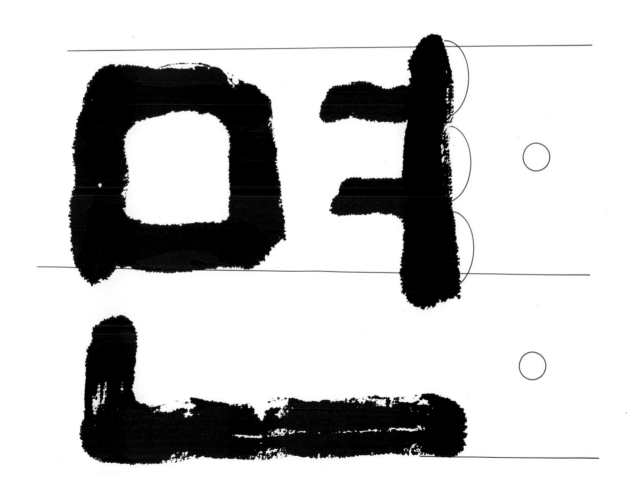

길게 쓰며
반드시 역입해야 함

51

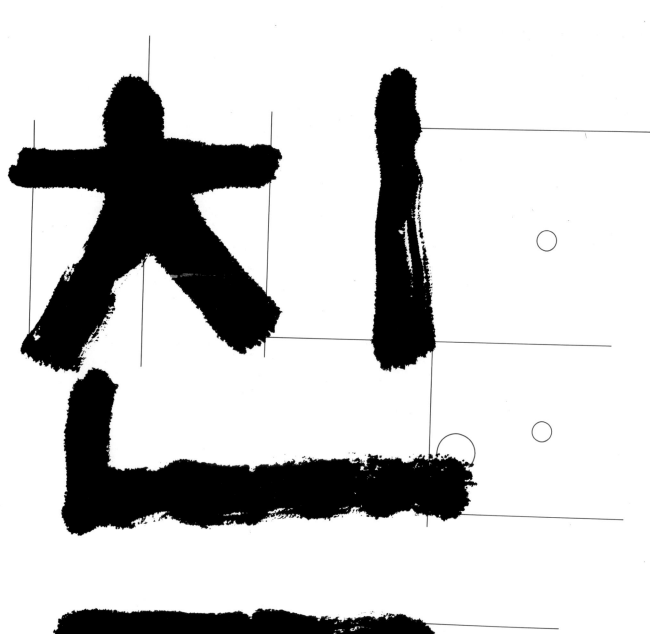
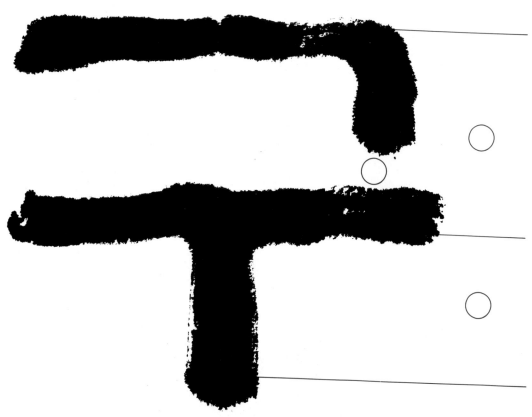

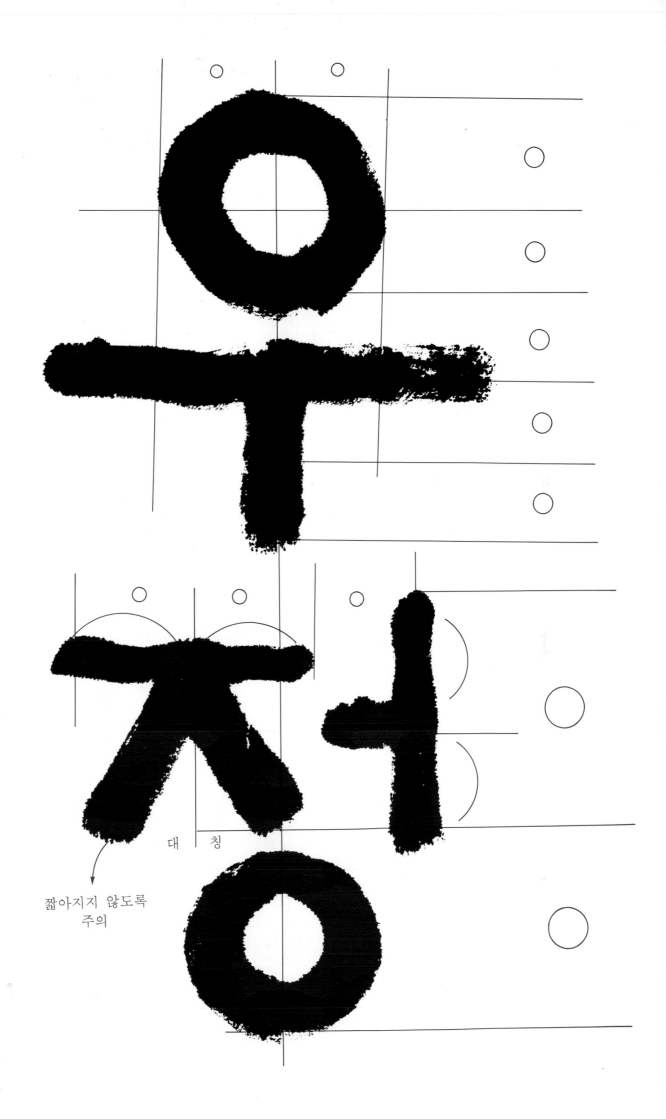

대 | 칭

짧아지지 않도록
주의

53

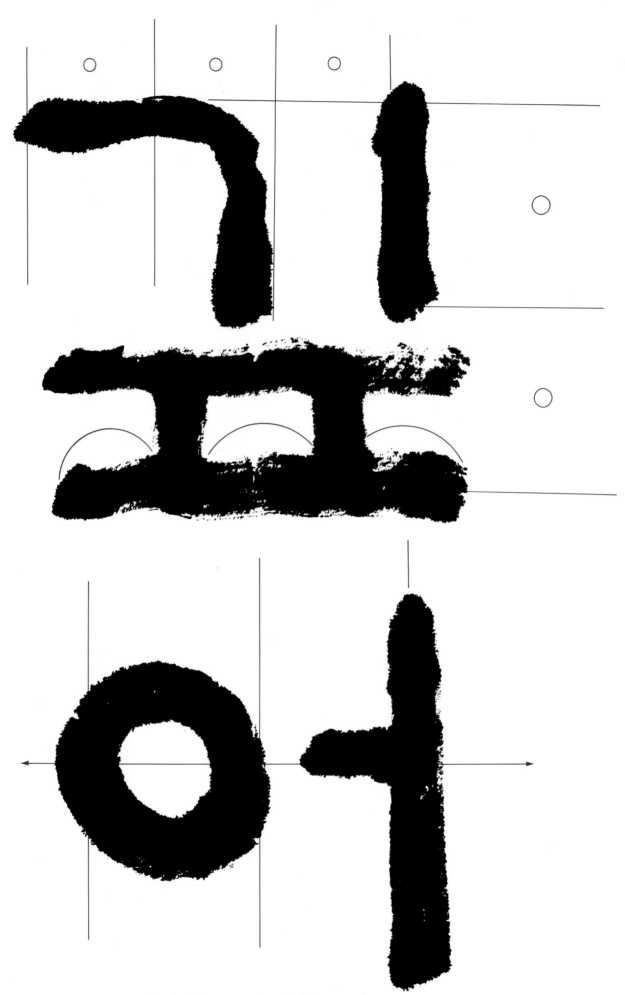

'ㅇ'의 절반정도를 통과, 일치되도록 함

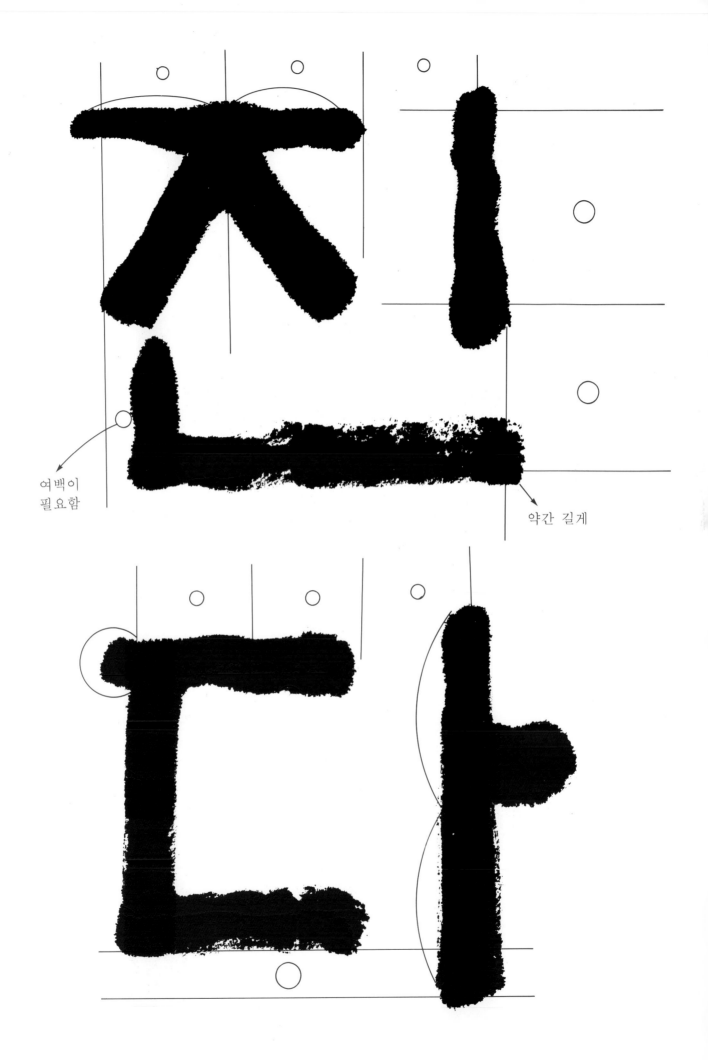

여백이
필요함

약간 길게

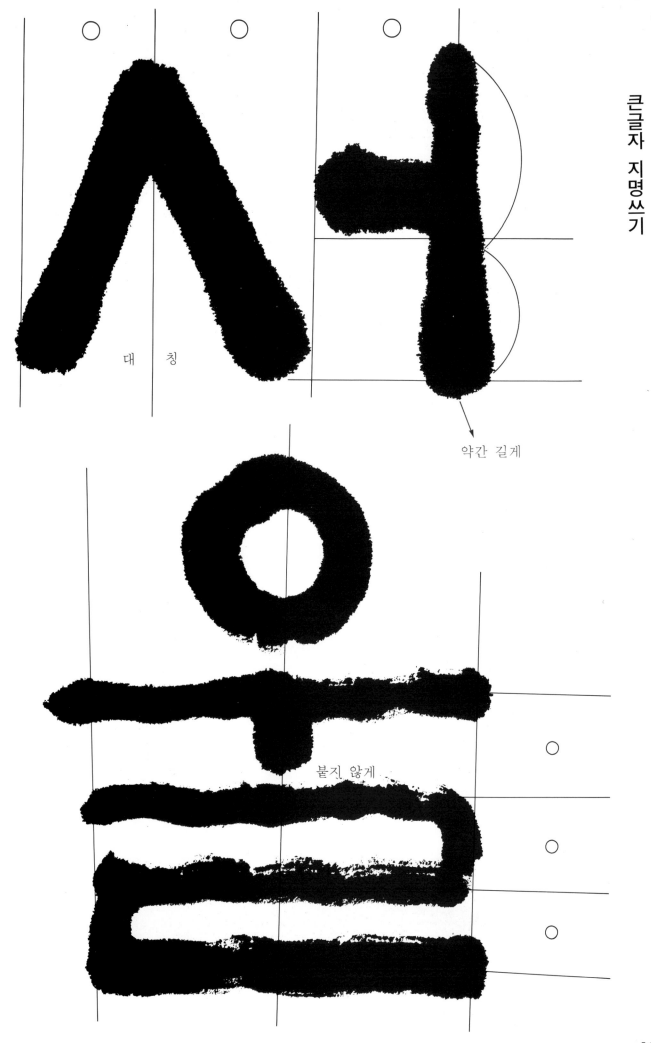

대　칭

약간 길게

붙지 않게

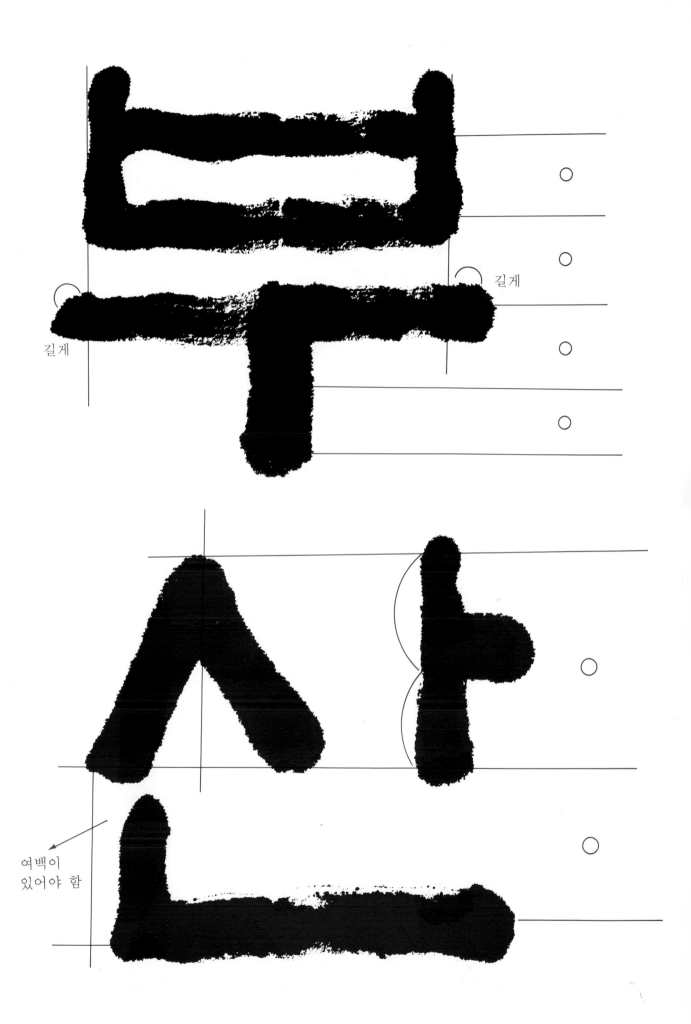

길게

길게

여백이
있어야 함

57

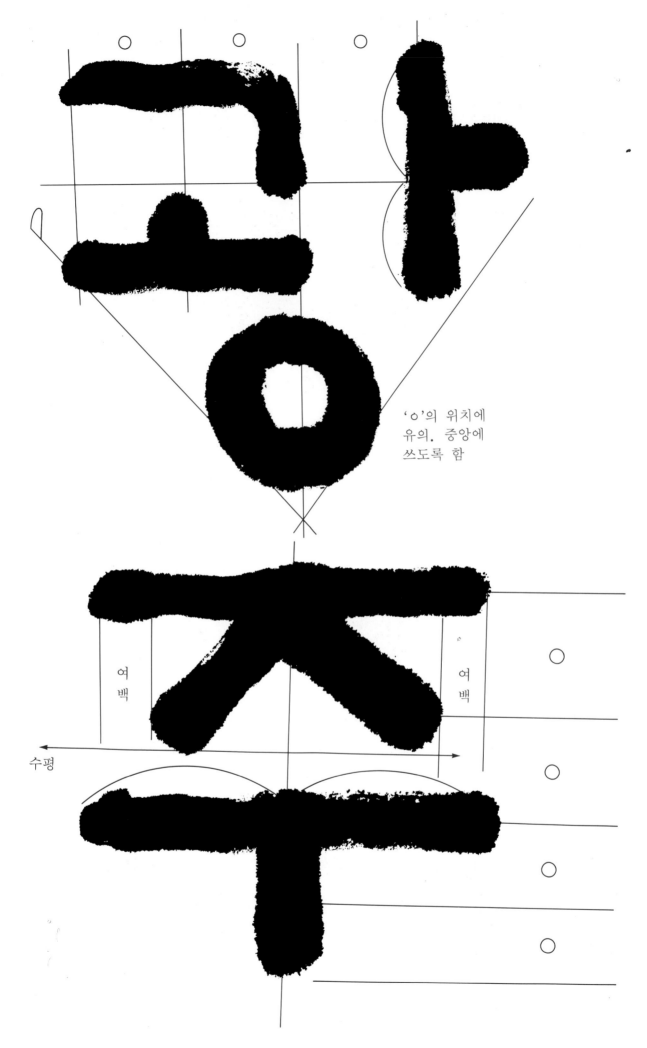

'ㅇ'의 위치에
유의. 중앙에
쓰도록 함

여백

여백

수평

58

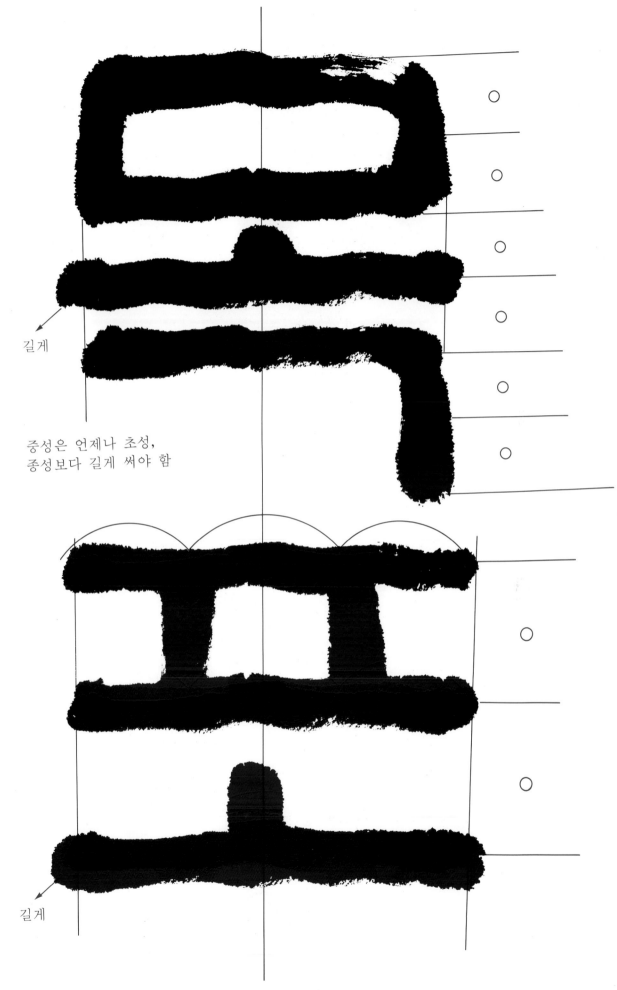

○

○

○

○

○

○

↙
길게

중성은 언제나 초성,
종성보다 길게 써야 함

○

○

↙
길게

중심이 맞도록 함

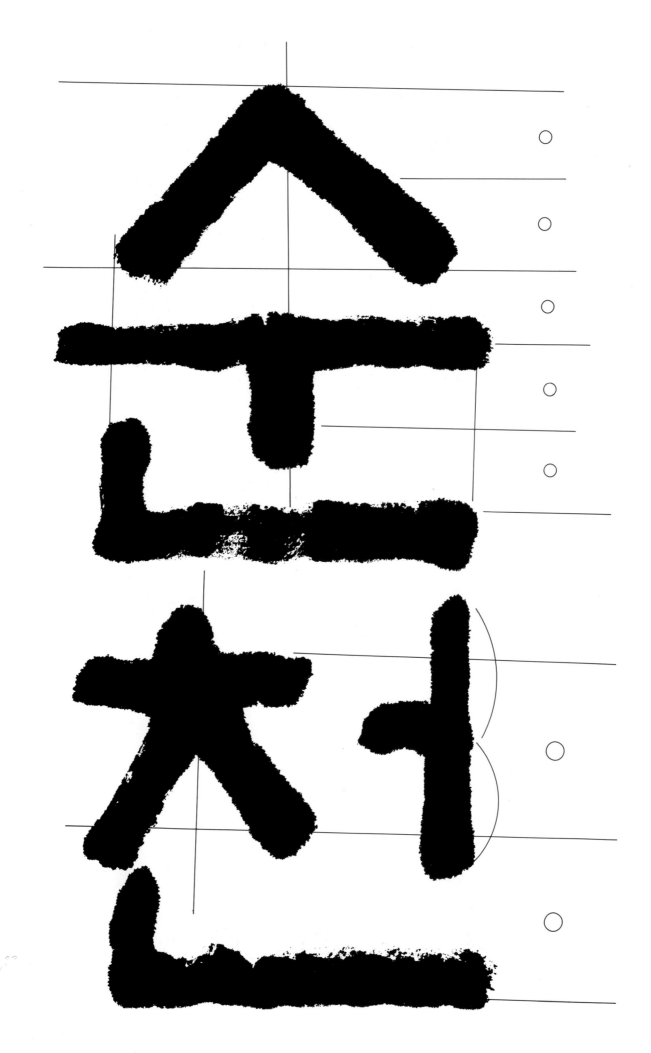

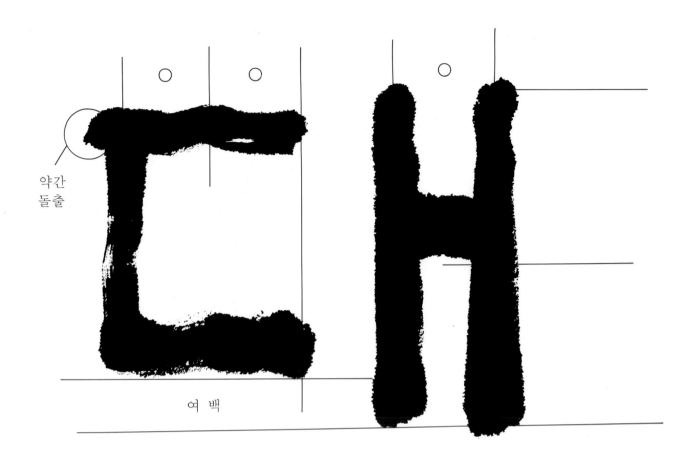

약간
돌출

여 백

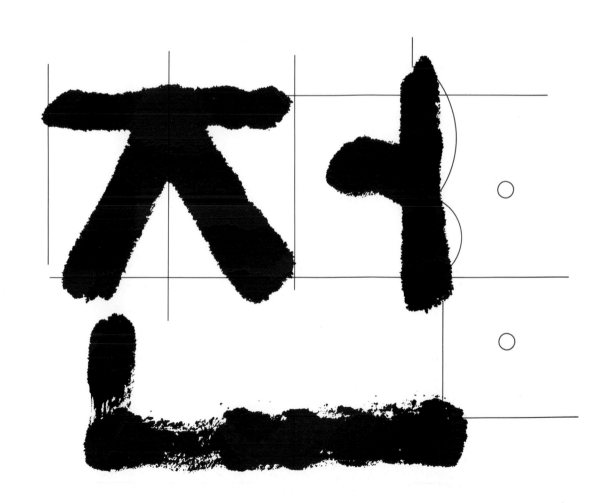

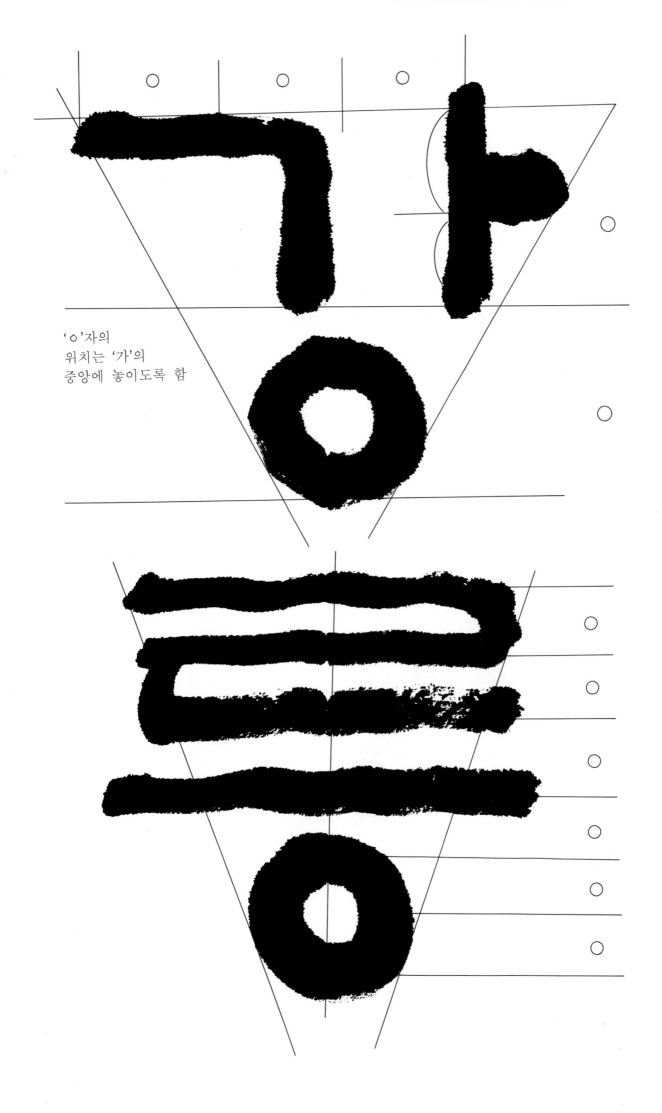

'ㅇ'자의
위치는 '가'의
중앙에 놓이도록 함

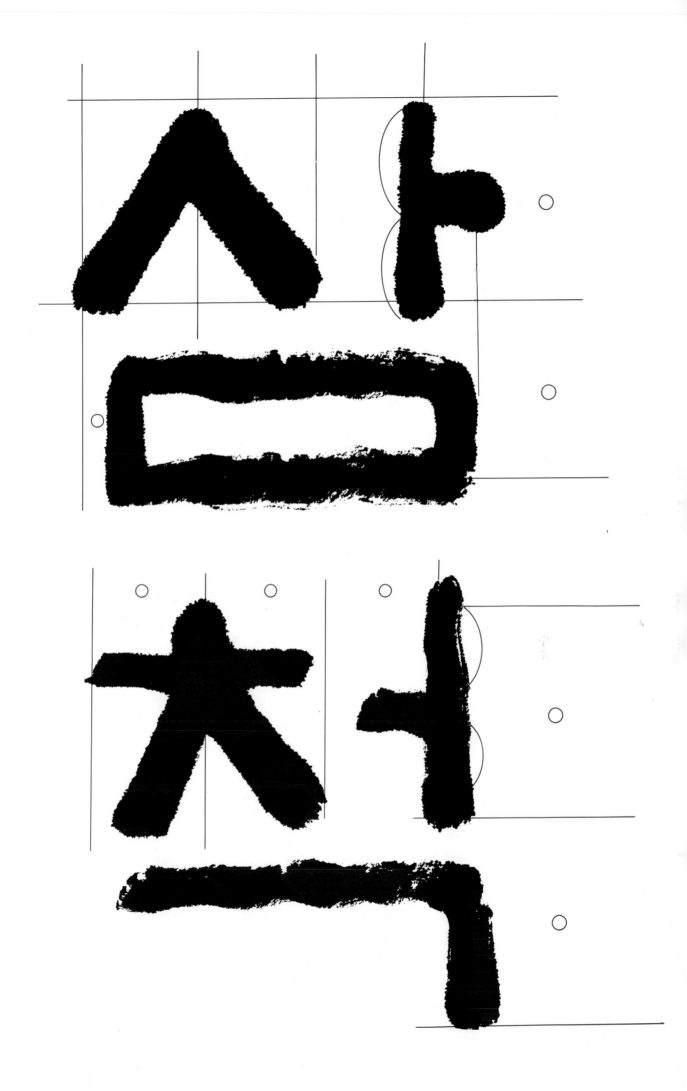

16자 써보기(화선지 1/2절 3줄 쓰기 적당한 글씨)

새천년의
불은햇살
새천년의

피 장

어 미

나 꽃

는 이

들려오다

사랑한다래

예쁜 사슴

눈망울 맑은 어린 연예

옛글 향이 누워 있었네

옷이들에순가

꿈숭은에뻘

그리운 마음

강물들이 아

쉬 지 않 진

흘 러 가 흥

여름밤에
촛불빛이

더욱 짙어

참 철 종 아 라

라일락의 고운 향기

이
배
마
드
랑
아

매
꾸
러
저
낭
인

산천초목 무성하여

누

래

앙

둥

옹

굿

새

릠

내 어
뭉 린
숭 시
리 절

그
시
냇
가

수
영
흙밭
이

쾌

적

하

군

구

수

외할머니

쌈지들은

내 언
사 제
탕 든
겹 지

기쁨이

베푸는

정성

볼

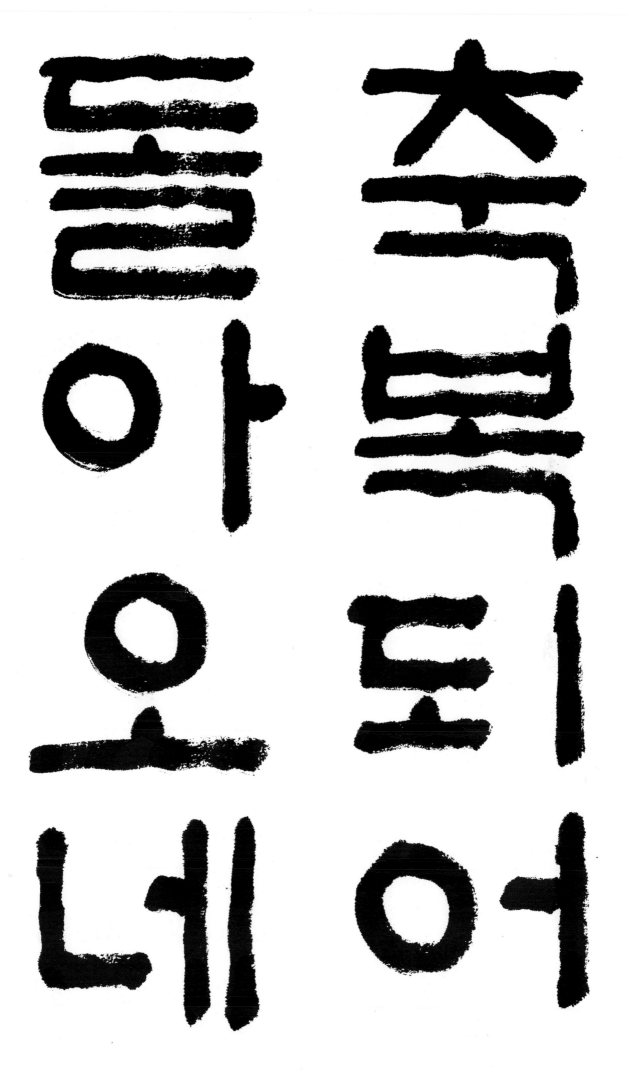

말과 함께

한평생

새옹들을

먹
구
과
함
한
께

친구삼아

걸고싶네

내가 먼저 좋은 이웃

이 밝
밝
온
빨
리

빨
터
시
사

ㄷ
다
항
이

전서를

슬퍼하

전혀

피

임없어

할새

넌

97

발전시켜

무른화예술

자저 전서

랑자 통한

하항 한하

세 국

배움에는 끝이 없다

쉬임없이 힘써보아라

먼어 옹

저서

하 하하

먼텨 해

내왜 온왜 기가 전서 한한 승 다 다리

내 온 아
기 전 서
한 한 승
다 다 리

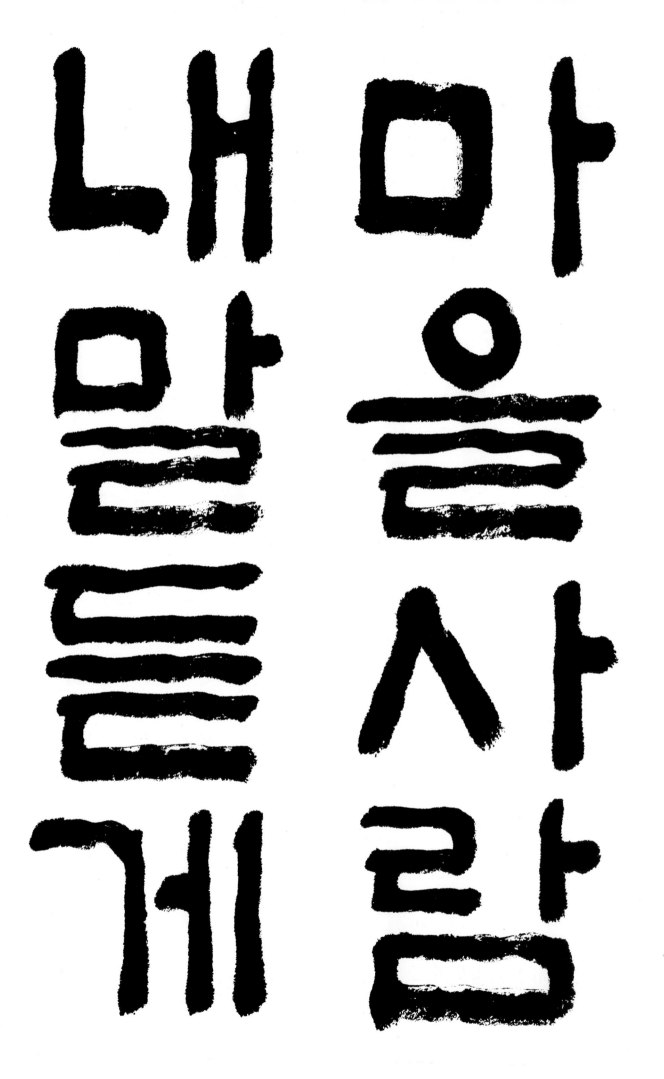

내가 마음에

마음을 다 비워 세상

내 꿈을 게 라

저물었을 때 공부해요

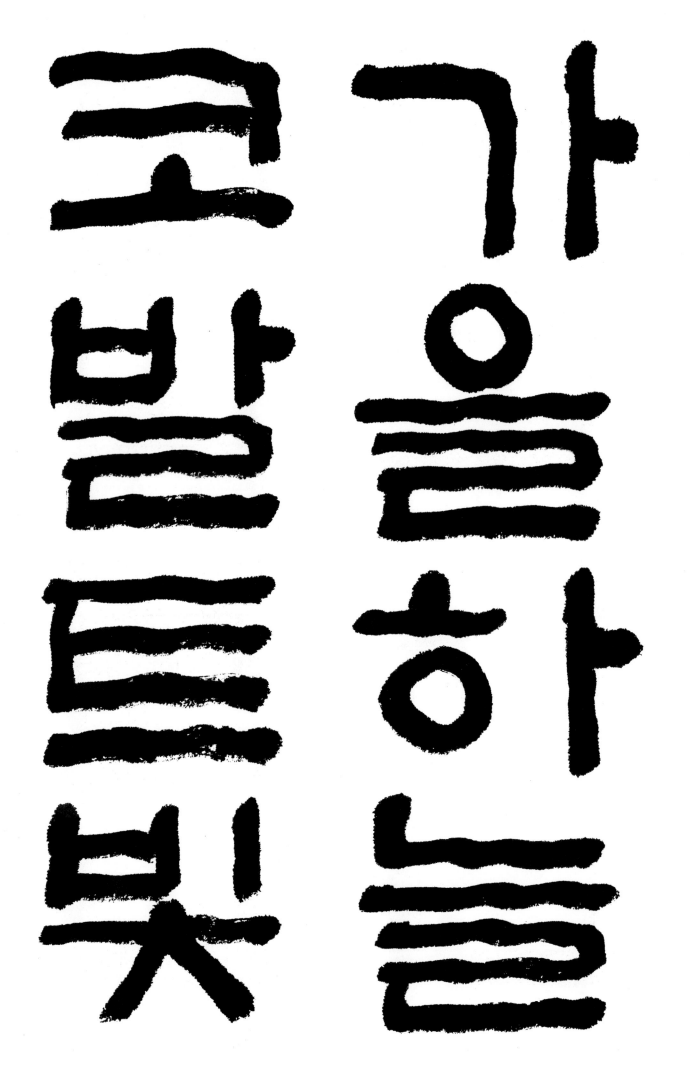

가을 하늘 코발트빛

황홀글멜결나

만민들누난

풍요롭게 다

한가할게

영글음빼앗긴민며느리

대풍웅원이 이

우리한글들 나의사랑

세종임금 주신 선물

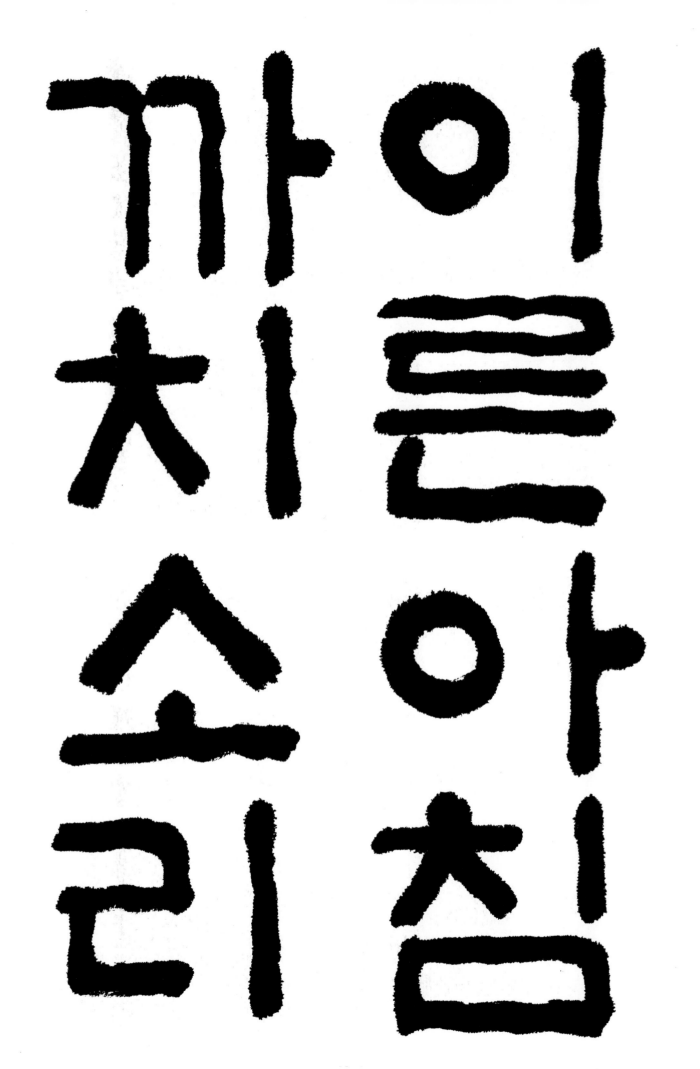

미래를 어린이

풍
경
하
구

부
모
님
들

우형

애제

이간

있게

함박웃음 절로 흘러 핀다

맛있구나 떡갈비찜

또 쨤

오 와 을

오 야 내

지 이 어

아름다움이

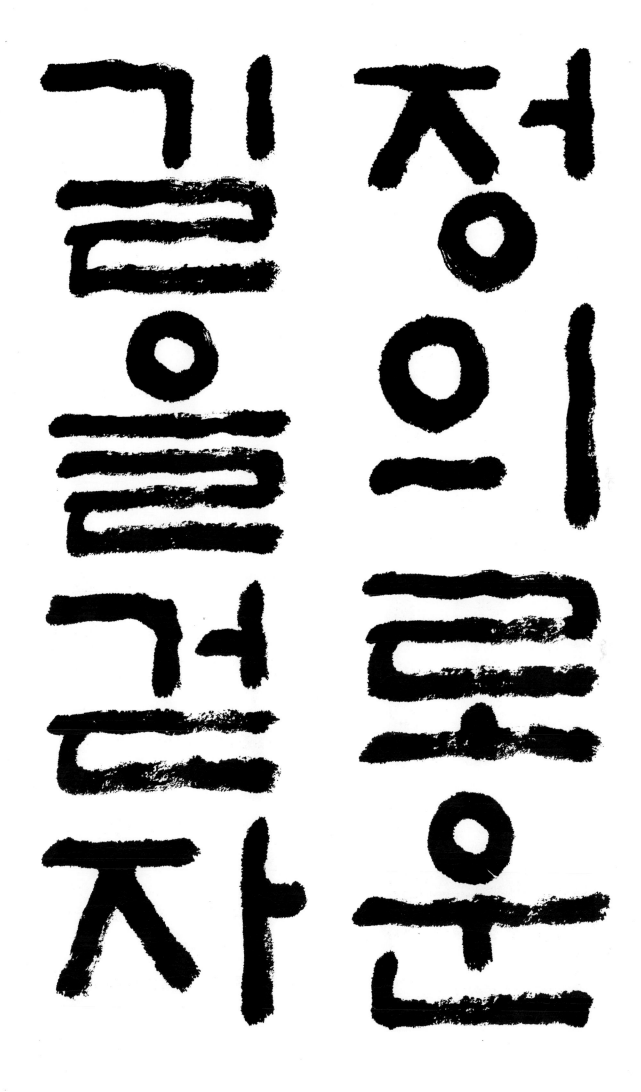

삶이 향기로워

아름다운 사람

갸안

맽궁

이여
인언전
루러진가
진지
전다는

로 는 원 서 사

항 이 리 랑

복 들 로 을

함 은 삼 른

니 창 고 본

다 오 사 과

틀에인엔니

지있있어와

키나질나

며니고의

실신착사

자의의함랑

나고사들
누자랑국
어연뿜화
줄그내향
니대지갈
다르앙은

공가택오
에라하하직
이그여한
룰래그길
니아길을
다성를선

하ㄴ사랑그

그음을부림

하아에족에

눈도도하도

사불고의

랑구못사

려 상 이 시ㅏ

해 대 룽 랑

야 릂 어 은

합 향 야 하

니 상 하 나

다 배 고 릌

랑 라 줄 잘

을 을 아 아 못

아 진 는 을

는 정 사 관

이 한 람 용

다 사 이 할

오 진이 이 사

로 실 었 랑

여 만 어 에

기 을 야 는

나 생 하 게

니 밍 고 짓

생 아 마 마 항
각 가 음 음 상
대 면 을 을 긍
로 반 품 품 정
된 드 고 고 적
다 시 살 살 인

참 고 작 품 편

사랑을 원리로

날마다 행복하고 항상 건강한 가운데

씨뿌려 거두고

뜨거운 사랑으로 살고픈 이들을 위해 예광

새 즈믄 해에 피어날 꽃송이

더욱 아름답게 가꾸어 나가세

새 천년을 맞아 한글을 생각하여 예광

아름다운 우리 한글이여 여러모양

으로 거듭나 오늘에 이르렀네

세종 임금 탄신 육백주년을 기념하여 예광

정상바로직전이가장중요한

순간이다대담하고신중하라

경진 령월 초하루 아침에 메광 장정연

사업과학문에성공한사람

모두부지런함이특징이었다

성공한 사람들의 특징을 쓰다 메광

140

예수ᅵ씌웨샤듸흘수ᅵ잇거늘믐
숨말이ᅣ멋는쟈의게ᄂᆞᆫ능치못
흘일이ᅵ업ᄂᆞ니라흥시니

너기이천년 정월 마가복음 그장이 삼삼절 말씀 예광

141

초롱한별빛이초가지붕에덮힐때면
내고향밤하늘엔은하의강이흐르고모
깃불오르는듯자리엔박꽃웃음믿음탐
리안에하양게피어난다

예광시집 박꽃피던 고향중에서
예광 장정연

은빛물방울 하얀 폭포 부서지는 물줄기
태고의 신비로움을 늘에 와서 보니답 했
던 많은 일이 한순간에 시원해진다

미국 나이아가라 폭포를 관광하고 매광

억겁의 세월을 먹으며 떨어지는 물줄기
푸른 파도 물결치며 흰 옷으로 갈아 입고
힘차게 내리 꽂듯 쏟아지는 시간의 물기둥

나이아가라의 경경을 지어 쓰다 매광 장성연

흘러간 세월과 물은 다시 오지아니하고 내
인생또 단한번주신 하나님의섭리일진데
어찌 내가 좋은세월 무질없이 보낼손가

물과 인생을 번갈아 생각하여 예광 장성연

수만년지났어도 폭포는 언제나 새롭다지
금바로이어떨어지는물언제 다시예 울까
대서양너를바다 다르면 그만이지

건너다 쪽 어느 바라 보 누이아가다에서 예광

144

오직 너희는 택하신 족속이요 왕 같은 제사장들이요 거룩한 나라요 그의 소유된 백성이니

베드로전서 二장 九절 베광

내 영혼이 내 속에서 피곤할 때에 내가 영호와를 생각하였십더니 내 기도가 주께 이르렀사오며

요나 二장 七절 예광

146

노하기를더디하는자는
크게명철하여도마음이
조급한자는어리석음을
나타내느니라

잠언十四장二九절 예광

너희는이전일을기억하지
말며옛적일을생각하지
말라보라내가새일을
행하리니

이사야 四三장十八~十九절 예광

마땅히 행할 길을
아이에게 가르치라 그리
하면 늙어도 그것을 떠나지
아니하리라

잠언三장六절 예광

149

화평케 하는자는 복이 있나니 저희가 하나님의 아들이라 일컬음을 받을 것임이오

마태복음 五장 九절 예광

네가 많은 일로 염려하고 근심하나 그러나 몇가지만 하든지 혹 한가지만이라도 족하니라

누가복음 十장四一-四二절 예광

너희모든나라들아
여호와를찬양하며너희
모든백성들아저를칭송할
지어다

시편 一一七편 一절 예광

선한사람은그쌓은선에서
선한것을내고악한사람은
그쌓은악에서 악한것을
내느니라

마태복음 十二장 三五절 예광

153

무엇이든지 남에게 대접을
받고자 하는대로 너희도 남을
대접하라 이것이 율법이요
선지자라

마태복음 七장十二절 예광

성장연인

광예

범사에 감사하라 이는 그리스도 예수 안에서 너희를 향하신 하나님의 뜻이니라

데살로니가전서 오장 十六절 예광

155

지극히 높은곳에서는 하나님께
영광이요 땅에서는 기뻐
하심을입은 사람들중에
평화로다

누가복음二장十四절 예광

자료 편

출전 : 박병천 교수 지은
한글궁체 연구(일지사 간)

為梬 ·쇼為牛 삽됴為蒼朮菜ㅑ。 如

남샹為龜 약為鼅鼊 다·야為匜 쟈

감為蕎麥皮。 ㅠ。 如 율믜為薏苡 쥭

為飯熏 슈·룹為雨繖 쥬련為帨。 ㅕ

如 ·엿為飴餹 ·뎔為佛寺 ·벼為稻 :져

비為燕。 終聲 ㄱ。 如 닥為楮 독為甕。

ㆁ。 如 :굼벙為蠐螬 ·올창為蝌蚪。 ㄷ。

如 ·갇為笠。 싣為楓。 ㄴ。 如 ·신為屨 ·반되

〈자료 1〉

옷·과 마·리·ᄅᆞᆯ 路(롱)中(듀ᇰ)에 ·펴아 시ᄂᆞᆯ

普(뽕)光(광)佛(뿛)이 ·소·ᄉᆞᇂ 授(슣)記(긩) ·긔 ·ᄒᆞ·시니

其(끠)八(밣)

닐굽 고·ᄌᆞᆯ 因(힌)ᄒᆞ·야 信(신)誓(·쎼) 기·프·실ᄊᆡ
世(·쎼)世(·셰)예 妻(·쳬)眷(권)·이 ᄃᆞ외·시니

다·ᄉᆞᆺ 고·ᄌᆞᆯ 因(힌)·ᄒᆞ·야 授(·ᄉᆞᇂ)記(·긔) ·ᄇᆞᆯ·실ᄊᆡ
今(·금)日(·ᅀᅵᇙ)에 世(·셰)尊(·존)·이 ᄃᆞ외·시니

〈자료 2〉

龍飛御天歌卷第一

君第一章。總叙我 朝 王業之興。盖
由天命之佑。先述其所以作歌之
意也

불·휘기·픈남·ᄀᆞᆫ·ᄇᆞ·ᄅᆞ·매아·니·뮐·ᄊᆡ·곶:됴·코여·름·하·ᄂᆞ·니

:ᄉᆡ·미기·픈·므·른·ᄀᆞ·ᄆᆞ·래아·니그·츨·ᄊᆡ·:내·히이·러바·ᄅᆞ·래·가·ᄂᆞ·니

根深之木風亦不扤。有灼其華有蕡其實。
扤五忽切動也。灼灼職略切華盛貌。華俗作花。蕡浮雲切實之盛也。

源遠之水旱亦不竭。流斯為川于海必達。
竭其謁切盡也。

〈자료 3〉

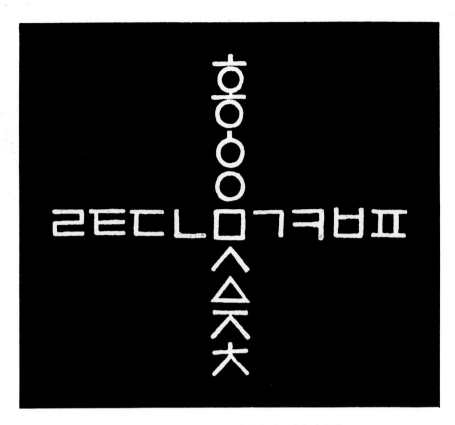

〈자료 4〉 정음 초성 십자도(十字圖)

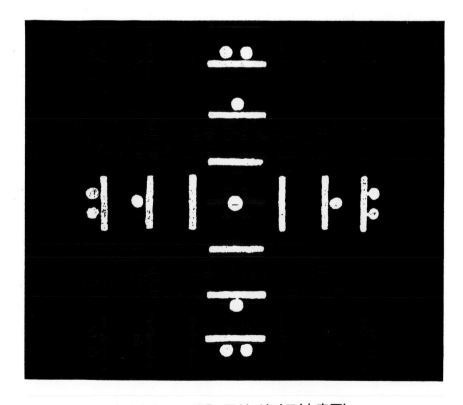

〈자료 5〉 정음 중성 십자도(十字圖)

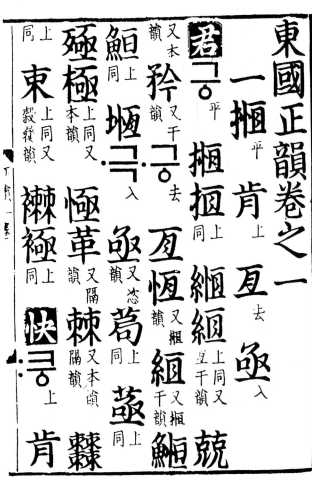

<자료 7> 동국정운 권지

<자료 6> 동국정운 목록

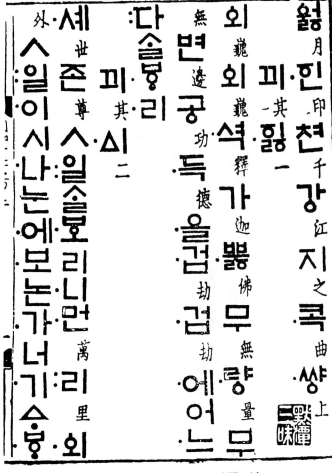

<자료 9> 월인천강지곡 상

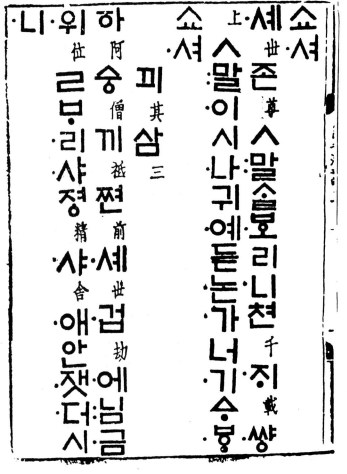

<자료 8> 월인천강지곡

〈자료 11〉 석보상절 제6

〈자료 10〉 석보상절

훈민정음	동국정운	월인천강지곡	석보상절

〈자료 13〉 설음의 종류 및 문헌별 획형

훈민정음	동국정운	월인천강지곡	석보상절

〈자료 12〉 아음의 종류 및 문헌별 획형

예광 장성연 쓴

한글판본체

24판 발행 | 2024년 9월 25일 발행

편저자 | 장 성 연

발행처 | (주)도서출판 書廊文人畫
이화문화출판사

등록 | 제300-2001-138호
주소 | 서울시 종로구 인사동길 12 대일빌딩 3층
전화 | (02)732-7091~3
FAX | (02)725-5153
홈페이지 | www.makebook.net

값 20,000원

© seoye-muninhwa, 2005, Printed in Korea

■ 기초교재 및 법첩 시리즈

월정1	구성궁예천명(기초)	정주상	10,000
월정2	구성궁예천명(본문 I)	정주상	10,000
월정3	구성궁예천명(본문 II)	정주상	10,000
월정4	석 문 명	정주상	10,000
월정5	서 보(기초)	정주상	10,000
월정6	서 보(본문 I)	정주상	10,000
월정7	서 보(본문 II)	정주상	10,000
월정8	안근례비(기초)	정주상	10,000
월정9	안근례비(본문)	정주상	10,000
월정10	집자성교서(기초)	정주상	10,000
월정11	집자성교서(본문)	정주상	10,000
월정12	장맹용비(기초)	정주상	10,000
월정13	용문조상기사품	정주상	10,000
월정14	난 정 서	정주상	10,000
월정15	쟁좌위고(기초)	정주상	10,000
월정16	쟁좌위고(본문 I)	정주상	10,000
월정17	쟁좌위고(본문 II)	정주상	10,000
월정18	한글궁체(기초)	정주상	10,000
월정19	한글서예(문장)	정주상	10,000
월정20	조 전 비	정주상	10,000
	사자소학(안진경체)	백승면	10,000
	사자소학(구양순체)	백승면	10,000
	왕희지서집자대학	백승면	10,000
	보각국사비	김남형	10,000
	순화비각법첩	김희동	40,000
	북위원담묘지명	윤기성	10,000
	북위원영요묘지명	윤기성	10,000
	호태왕비자첩	진유국	20,000
	조계묘비(집김생서)	서동형	15,000
	쌍계사진감선사대공탑비	조수현	15,000
	봉암사정진대사원오탑비	조수현	15,000
	성주사비	조수현	15,000
	무룡왕릉지석	조수현	15,000

■ 한시 및 화제집 시리즈

한국한시진보	김홍광	20,000
한묵임고	조성주	30,000
한시선	오문복	50,000
신자하시집 I	김갑기	15,000
신자하시집 II	김갑기	15,000
신자하시집 III	김갑기	15,000
신자하시집 IV	김갑기	15,000
신자하시집 V	김갑기	15,000
신자하시집 VI	김갑기	15,000
농산시고 II 정충락		20,000
사군자여행	장성연	20,000
문인화여행	장성연	20,000
서묵보감	전규호	35,000
퇴경역시집	권상로	12,000
고강 한시집 유병리		10,000
삼한시귀감	김갑기	20,000
칠체로쓴 율곡선생 금강산답사기	여원구,정항교	15,000
한글판본체쓰기	이명환	20,000
율곡선생의금강산답사기	정항교	5,000
율곡선생의금강산시	정항교	3,000
한글 화제집 김준태		38,000
궁체시조선집	지남례	15,000
시조한글서예(고시조100선)	천갑녕	12,000
한국시조500선(현대시조)	천갑녕	15,000
한국시조500선(고시조)	천갑녕	15,000
전통새한글	천갑녕	15,000
한글판본체	장성연	20,000
한글서간체	장성연	12,000
한글 전서	이봉연	15,000
한글서예교본(전19권)	권숙희	36,000
옥원등회연	이화출판	15,000
최신한글서예(배우는법)	송병덕	10,000
농가월령가	주영갑	20,000
한글서예(정자체)	주영갑	20,000
한글서예 흘림체가사집	주영갑	15,000
한글서예 흘림체가사전식	주영갑	12,000
한글서예 서간체기초	주영갑	12,000
한글서예 서간체가사집	주영갑	12,000

한글정자	윤호삼	12,000
솔뫼 민체	정현식	20,000
여태명쓴한글서예판본 조웅전	여태명	20,000
한글서예판본 조웅전(영인본)	여태명	13,000
민체 진흘림 박경원		15,000
모세오경(창세기)	조용선	35,000
모세오경(출애굽기)	조용선	35,000
모세오경(레위기)	조용선	30,000
모세오경(민수기)	조용선	35,000
모세오경(신명기)	조용선	35,000

■ 한문서예 시리즈

사자소학	조갑녀	20,000
오체천자문	조갑녀	30,000
초서천자문	이돈흥	15,000
마하반야바라밀다심경(칠체)	여원구	49,000
금문 천자문 이 용		15,000
채근담(금문으로 쓴)	이 용	39,000
천자문사	권창륜	15,000
미불행예전집(상하)	김기동	100,000
가 훈 집	송병덕	20,000
명 언 집	송병덕	20,000
좌우명선집	백병택	10,000
왕희지천자문(해서체)	김재근	12,000
왕희지천자문(행서체)	김재근	12,000
간암집한간천자문	이청화	10,000
최신 천자문 송병덕		10,000
예서 천자문 김세희		12,000
오체 천자문 양택술		30,000
강대환 예서집	강대환	30,000
강대환 해서집	강대환	35,000
강대환 행초선집	강대환	45,000
반야바라밀다심경(금문)	김기동	15,000
집자초서대학	박동규	15,000
사자소학(고체)	정현식	15,000
새로운 초서의비결	김희동	10,000
관야정기	인영선	8,000
갑골문집	곽영민	50,000
방 서	김귀동	17,000

■ 작품집 및 공모전 시리즈

구당여원구서집(상하)	여원구	240,000
해정박태준서집	박태준	200,000
사람과서예(서예가웰빙이다)	김병기	35,000
제6회 대한민국문인화대전	문인화협회	60,000
제17회 대한민국서예대전	서예협회	60,000
제16회 대한민국서예대전	서예협회	60,000
송천정하건서집	정하건	60,000
심은전정우서집(2집)	전정우	60,000
대그림자뜰을쓸어도(11집)	이 용	15,000
꽃떨이미경서집	이미경	100,000
하촌유인식서집	유인식	130,000
소현정도준서집	정도준	100,000
창봉박동규서집	박동규	120,000
서예술의정신세계	조수현	50,000
목우윤기성서집(천)	윤기성	120,000
목우윤기성서집(지)	윤기성	120,000
2003전북비엔날레도록	비엔날레	60,000
제15회 대한민국서예대전	서예협회	60,000
국당조성주서집	조성주	120,000
석재시서화집(전2권)	서병오	260,000
한국의달마 I	김창배	50,000
한국의달마 II	김창배	120,000
송곡정재흥서집	정재흥	120,000
한글서예ы화경(비림)	불사리탑	130,000
금강반야바라밀경(국당전각)	조성주	60,000
초정권창륜서집	권창륜	100,000
성곡임현기서집	임현기	100,000
제5회 서예협회초대작가전	서예협회	40,000
전각천문	여원구	80,000
묵선심재영서집	심재영	98,000
이촌 김재봉의 노자 도덕경	김재봉	25,000

■ 이론서 시리즈

한시작법개설	김대현	15,000
전각문답 100	조성주	20,000
한국한시문학사론	김갑기	10,000
묵죽의귀재 정판교	정충락	10,000
문예의천재 소동파	정충락	12,000
송강정철의시문학	김갑기	10,000
한국선시의이론과실제	이종찬	10,000
시로읽는서화의세계	서동형	10,000
성당시선역주	이병주	10,000
한국한시의역해	이병주	20,000
한국서예사 I	이규복	10,000
서예의이해	조수현	10,000
한문학개론	이종찬	8,000
초서완성	전규호	10,000
조선변혁기의문학연구	안영길	10,000
우리글서체를찾아서	조종숙	15,000
서예비평	김남형	25,000
서법대관	이봉준	20,000
서법예술의미학적인식론	정상옥	15,000
위비의서법예술	이봉준	50,000
중국과한국의서예사	조경철	25,000
중국서법예술사(상하)	배규하	40,000
중국서법발전사	진진겸	18,000
명심보감	이한우	6,000
대학집주	이한우	8,000
중용집주	이한우	10,000
사 서(상하) 김승배		120,000
담헌이하곤문학의연구	이상주	15,000
18세기초의 호남기행	이상주	35,000
온고지신	박병춘	20,000
서예란무엇인가	이종찬	15,000
신석 천자문 김태을		15,000
해서법정요(상하)	이명옥	50,000

■ 자전 시리즈

칠체대자전	이화출판사	120,000
칠체대자전(휴대용)	이화출판사	35,000
명언명구대사전	임종현	60,000
우우임서법자전	이수덕	70,000
초서자전(설명이있는)	김희동	50,000
추사체자전	이명옥	50,000

■ 기타도서 시리즈

논 어(서예-전각)	최은철	48,000
알기쉬운서각기법(칼라판)	김상철	25,000
한국전통서각예술	현성윤	25,000
서화보감	김보현	25,000
나에게남겨진사랑	최영숙	7,000
사랑은비람처럼	최영숙	7,000
이삭처럼남겨진흔적	최영숙	10,000
국역사례편람	이화문화	20,000
한자를가장쉽게익히기	진태하	12,000
빙글빙글한자돌려서끝내기	박상철	10,000
문방보품	이년수	40,000
천자성어	이인섭	5,000
설문고사성어	전규호	10,000
서예문인화(월간지)	서예문인화	4,500
서예문인화(월간지-합본)	서예문인화	100,000
문인화와화제집	이종군	30,000
어정시운	정충락	10,000
돌에새긴천수경	여원구	20,000
구보반정묵문(산문집)	인영선	10,000
진양풍물집	정병희	7,000
이순신한묵첩	이인섭	18,000
초의선사의 선다시	김미선	10,000
신역 허웅당집	석도림	37,000
대한민국서예문인화총람	출판부	450,000